Consejos para los artistas

MODOS DE SER

James Cahill

BLUME de los artistas

Contenido

Introducción

James Cahill

¿Cómo convertirse en artista? Parece una pregunta a la que no se le puede dar respuesta. La vida de los artistas rechaza lo convencional, se aleja de lo ortodoxo. No existen reglas ni formas de ser artista. O al menos así nos gusta pensar. Sin embargo, la imagen de una vida más allá del *mainstream* —que puede ser tanto la fantasía de los que no son artistas como una pose artística— no lo es todo. Las vidas de los artistas, como las de los demás, se rigen por pautas. Se afanan por lograr hitos, y a veces lo consiguen y otras veces fallan.

La escuela de arte, las primeras exposiciones, los reveses profesionales, las cimas profesionales, el trabajo duro y el estancamiento son solo algunos de los contextos y los estados de la vida de los artistas. Las entrevistas del presente libro abordan estos y muchos otros momentos y demuestran que no existe un único camino para convertirse en artista (ni para seguir siéndolo). No es este libro una guía que enseñe a convertirse en artista. Lo que presentamos es una multiplicidad de experiencias que conforman una suerte de mosaico. Es un catálogo de posibilidades y advertencias, de anécdotas y observaciones. La mayoría de los artistas entrevistados para este proyecto explican cómo recorrieron su camino, no cómo debe recorrerlo nadie.

Los testimonios de este libro se han dividido —antologado— de modo que conforman la «historia» de la vida de los artistas a lo largo de sus distintas fases: la infancia, la escuela de arte, los inicios, la pugna o la facilidad de «seguir adelante» y la perspectiva o la realidad de la vejez. El material aquí reunido procede sobre todo de entrevistas con artistas, realizadas tanto en persona como vía telefónica. Se ha hecho hincapié en los artistas británicos, puesto que este libro es, en parte, la historia de la escena artística británica y de los cambios por los que esta ha pasado a lo largo de las cuatro últimas décadas. Con todo, el libro también se ocupa de otros tiempos y lugares. Las nuevas entrevistas están intercaladas con fragmentos procedentes de la prensa artística, de libros y de archivos académicos. En dichos fragmentos figuran algunos de los titanes del canon europeo moderno (desde Rodin hasta Picasso) así como antiguas historias, reverberaciones de «la larga llamada de la Antigüedad», como dijo Francis Bacon, como las de los escritos del antiguo historiador de arte Plinio el Viejo.

El resultado es un conjunto de voces ecléctico, cambiante y desarticulado: un coro disonante. Dentro de este hay una gran cantidad de información práctica para el aspirante a artista, así como consejos filosóficos: conseguir un estudio, el papel de los grupos artísticos, la supervivencia económica, las ventajas de contar con una galería, la importancia de no venderse, etc. Luego está la cuestión de qué se siente al crear y destruir, al tener éxito y fracasar. A medida que avance el libro, habrá ciertos testimonios que se repitan y se desarrollen, mientras que en otras partes solo se aportará un vistazo momentáneo de una vida dada en un momento dado. Además de los testimonios de los artistas, el libro presenta contribuciones de dos personas del mundo del arte: un marchante y un comisario contemporáneos.

Modos de ser tiene el objetivo de aunar voces de inocencia y de experiencia, acaso con un mayor hincapié en la experiencia. En un mundo del arte en el que la juventud es objeto de adoración, este libro celebra a aquellos que llevan en él mucho tiempo y que han sobrevivido a las fluctuaciones de la moda y del gusto.

I La juventud

Signos zodiacales

Capricornio ♑
22 de diciembre –
19 de enero

6↓
Louise Bourgeois
Joseph Cornell
Marsden Hartley
Tess Jaray
Thaddaeus Ropac
Issy Wood

Géminis
21 de mayo-
20 de junio
♊

1↓
Damien Hirst

Piscis ♓
19 de febrer
20 de marz

Acuario ♒
20 de enero –
18 de febrero

5↓
Derek Jarman
Jeff Koons
Yoko Ono
Jackson Pollock
Lawrence Weiner

Virgo ♍
23 de agosto–
22 de septiembre

4↓
Carl Andre
Michael Craig-Martin
Allen Jones
David Shrigley

Tauro ♉
20 de abril–20 de mayo

7↓
Salvador Dalí
Willem de Kooning
Immanuel Kant
Dante Gabriel Rossetti
Dieter Roth
Jenny Saville
Conrad Shawcross

Escorpio ♏
23 de octubre–21 de noviembre

9↓
Francis Bacon
Lynda Benglis
Charlie Billingham
Maggi Hambling
Ian Hamilton Finlay
Sarah Lucas
Pablo Picasso
Auguste Rodin
Richard Serra

* *«Con todo, es una convención que detesto, así que cuando no me queda más remedio, doy una fecha y un lugar de nacimiento diferentes cada vez, lo que hace imposible cualquier interpretación astrológica. Te diré que nací bajo el sol de Cáncer, con ascendente Virgo y luna en Capricornio».*

Leo ♌
23 de julio–22 de agosto

6 ↓
Jo Baer
Marcel Duchamp
Howard Hodgkin
Jenny Holzer
Giorgio Vasari
Andy Warhol

c Fischl
nslow Homer
ish Kapoor

bra ♎
3 de septiembre–22 de octubre

Cáncer ♋
21 de junio– 22 de julio

4 ↓
Edward Allington
Tracey Emin
Philip Guston
David Hockney

orto Giacometti
ck Goss
antal Joffe
ris Ofili
rry Poons
na Rae
bert Rauschenberg
car Wilde

Aries ♈
21 de marzo–19 de abril

5 ↓
Phyllida Barlow
Leonardo da Vinci
Gustav Metzger
Grayson Perry
Vincent van Gogh

Otros × 1 ↓
Jesse Darling*

Sagitario ♐
22 de noviembre– 21 de diciembre

5 ↓
Billy Childish
Helen Frankenthaler
Bruce Nauman
Ged Quinn
James Rosenquist

Había una vez...
y mira que lo pasamos bien esa vez

La infancia es un estado que muchos artistas nunca dejan atrás, al menos en su imaginación. Otros se pasan la vida intentando recuperarla. Picasso dijo lo siguiente en cierta ocasión: «Tardé cuatro años en aprender a pintar como Rafael, pero me llevó toda la vida hacerlo como un niño». Desde el Romanticismo, los artistas han buscado recuperar la claridad y la naturalidad de la infancia, o lo que John Ruskin ensalzó como «la inocencia del ojo [...], una especie de percepción infantil». Para Picasso y otros artistas modernos, esta búsqueda implicó el abandono de la tradición. Hoy en día, la respuesta de la gente al arte con un aspecto demasiado inocente —demasiado inocente para ser cierto— es que «hasta un niño podría haberlo hecho». Así las cosas, la infancia se ha convertido en, para bien o para mal, una metáfora de lo que hacen los artistas o de la forma de ver que tienen.

Pero, ¿y qué sucede con la infancia de verdad de los artistas? La aseveración de Picasso refleja el encanto de ver el mundo a través de los ojos de un niño, pero también la dificultad de regresar a ese momento germinal. Las experiencias de la niñez resultan difíciles de recuperar, puesto que se ven teñidas por lo que se vive después o se envuelven en capas de ficción y olvido. Con todo, tal y como sugirió Picasso, la infancia es un hito. Por mucho que se vea distorsionada por el recuerdo, conserva un elemento formativo. Son estos primeros recuerdos de lo que los artistas se valen para rastrear (o construir) sus orígenes creativos. La infancia es el elemento contrastante que da sentido a la madurez, a la vida en el presente.

Tomemos el caso de la historia de Leonardo da Vinci según la cual lo visitó un buitre cuando era pequeño. En medio de sus notas científicas, Leonardo escribió sobre cómo el pájaro se precipitó hacia su cuna, le abrió la boca con la cola y se la pasó por los labios. Para Sigmund Freud, este episodio suponía una «fantasía homosexual pasiva» que ocultaba el recuerdo de haber sido amamantado por un ama de crianza: el relato albergaba evidencias del desarrollo psíquico y sexual del artista. Apenas parece tener importancia que fuera cierto o no.

Incluso sin las herramientas del análisis freudiano, resulta fácil ver cómo la experiencia de la infancia da forma y legitima la vida posterior. No da pistas sobre la creatividad, o material de mitologías posteriores. Hay ciertos elementos que se han convertido en el centro de la personalidad de algunos artistas: la formación de Miguel Ángel en el jardín de Lorenzo de Médici; el prodigioso talento de Picasso; Jackson Pollock viendo a su padre orinar sobre una piedra; Francis Bacon siendo azotado por los mozos de cuadra de su padre; el accidente casi mortal de Frida Kahlo en autobús a la edad de dieciocho años en una tarde de septiembre en Ciudad de México.

¿Qué recuerdan —o creen recordar— los artistas del comienzo de sus vidas?

> «Lo primero que recuerdo es salir de entre los muslos de mi madre [...]».
>
> Yoko Ono

Despertares ↓

Salvador Dalí
1904–1989

El paraíso intrauterino es del color del fuego del infierno: rojo, naranja, amarillo y azulado; tiene el color de las llamas, del fuego [...]. *1*

Lo primero que recuerdo es salir de entre los muslos de mi madre y ver el instrumental quirúrgico en una mesa de una sala de operaciones. Son muchos los que recuerdan su nacimiento, pero lo niegan. *2*

Yoko Ono
n. 1933

Pablo Picasso
1881 1973

En aquella época, los doctores fumaban unos enormes puros, y mi tío no era ninguna excepción. Cuando me vio allí tendido, me echó el humo en la cara. Reaccioné a aquello de inmediato con una mueca y un grito de furia. *3*

Cuando nací, pensaron que estaba muerta [...]. Me puse a rodar, pequeña y amarilla, con los ojos cerrados. No lloré. Pero en el momento en que llegué a este mundo, de alguna manera sentí que se había cometido un error. No podía gritar, llorar ni defender mi punto de vista. Estaba inmóvil, deseosa de volver por donde había llegado. *4*

Tracey Emin
n. 1963

Leonardo da Vinci
1452 1519

Parece como si me hallara predestinado a ocuparme en profundidad del buitre, pues uno de los primeros recuerdos de mi infancia es el que, hallándome en la cuna, se me acercó uno de estos animales, me abrió la boca con la cola y me golpeó con ella, repetidamente, en los labios. *5*

La infancia ↓

Mi madre se quedó embarazada. Era la primera vez que tenía relaciones sexuales, y, como él no quería que se supiera, ella se mudó a Bristol. *6*

Damien Hirst
n. 1965

LOS TAPICES RENACENTISTAS ERAN MUY SEDUCTORES: ¡TENÍAN GENITALES POR DOQUIER!

Louise Bourgeois

«Pensé: "Voy a estudiar esto un poco"».

Edward Allington

Conrad Shawcross
n. 1977

Siempre me llevaban a galerías de arte y a museos cuando era niño. Mi padrastro era pintor y me enseñó a dibujar. A diferencia de mi madre y mi padre, que escribían, me sentí atraído por el estudio de arte y por el sentimiento de ese entorno: el olor y el carácter físico del mismo. Recuerdo que, cuando tenía cinco años, vi una escultura de Andy Goldsworthy en Hampstead Heath. [Goldsworthy] estaba intentando hacer un arco de hielo en pleno invierno [*Arco de hielo*, 1985] en un estanque congelado. Este tipo, del que yo creía que era viejo por aquel entonces (y que, probablemente, solo tuviera unos veinte años) estaba construyendo un arco que se derrumbó en el último momento, cuando estaba retirando todos los soportes.

Me crié como católico y fui monaguillo [...] Aunque creo en Dios, no es algo que me domine. *7*

Chris Ofili
n. 1968

Edward Allington
1951–2017

Me crié como testigo de Jehová. Si bien muchos testigos son personas encantadoras, es una religión demencial. Aunque no creía en ella, sentí una gran presión para que lo hiciera. «Pensé: "Voy a estudiar esto un poco"». Leí mucho y descubrí que Cristo fue una figura histórica crucificada en la época de Tiberio. Aquello supuso el comienzo de mi interés por el clasicismo. En la actualidad me considero testigo de Jehová ateo.

Durante la guerra vivimos en las profundidades de la campiña inglesa, en Worcestershire, un lugar de una salvaje y suave belleza que ni siquiera los excesos del siglo xx pudieron erradicar. Durante muchos años, no hubo nada en mi entorno que no fuera exactamente igual a lo que había habido doscientos años antes. Mis padres habían escapado de Viena justo antes de la guerra y se llevaron consigo su cultura excepcional, así que la idea de ser artista y pasar la noche dibujando el paisaje que me rodeaba les parecía natural. Casi todo lo que dibujaba eran campos con los setos que los dividían, y, por supuesto, había muchos más entonces de los que hay ahora, ya que la agricultura se ha «racionalizado»; no hace mucho, se me ha ocurrido que tal vez ese fue el comienzo de mi interés en lo que podríamos llamar «la geometría de la naturaleza».

Tess Jaray
n. 1937

Francis Bacon
1909–1992

Mi padre era muy estrecho de miras. Fue un hombre inteligente cuyo intelecto nunca se desarrolló en modo alguno. *8*

Sarah Lucas
n. 1962

Al rememorar mi infancia, veo que no dista mucho de algo de lo que podría haber escrito Dickens. Gente desparramada en bares públicos. Tugurios. *Fish and chip*s. Niños jugando todo el día en la calle. Una casa de acogida para los chicos de los reformatorios y los gamberros. La vieja puta del hotel de enfrente. *9*

Aunque me desagradaba, de joven me sentía sexualmente atraído por él. La primera vez que lo sentí, apenas sí sabía que era algo sexual. Solo más tarde, a través de las aventuras que tuve con los mozos de cuadra y la gente de los establos, me di cuenta de que sentía algo sexual hacia mi padre. *10*

Francis Bacon

Billy Childish
n. 1959

Mi informe escolar decía lo siguiente: «Haría mejor en preocuparse por los fundamentos de la lectura y la escritura que en los orígenes de desconocidos artistas modernos».

Mi madre fue una exitosa artista comercial. Aunque era muy estúpida, tenía mucho talento y una sorprendente competitividad. Es una de las razones por las que tengo formación científica. A ella se le daba bien el arte, y a mí no. Como mi padre era científico, heredé su inteligencia. No quería hacerme artista porque mi madre siempre andaba diciéndome que no se me daba bien.

Jo Baer
n. 1929

Pablo Picasso

Mis primeros dibujos jamás podrían haberse expuesto en una exposición de dibujos infantiles. Me faltaba la torpeza de los niños, su ingenuidad. A los siete años hacía dibujos académicos con una precisión que me asustaba. *11*

Sigo regresando a un momento en el que tenía cinco años y estaba aprendiendo lo que era la lectura. Andaba leyendo un libro y, al principio, me limitaba a deletrear: una letra, después dos letras y así sucesivamente. Y, de repente, visualicé mentalmente la palabra. Fue un momento de magia pura. Las colaboraciones artísticas pueden dar lugar a este tipo de momentos. *12*

Philippe Parreno
n. 1964

«A los siete años hacía dibujos académicos».
Pablo Picasso

TRAS PASAR UN PAR DE AÑOS HOLGAZANEANDO, ME DI CUENTA DE QUE NO SABÍA NADA.

Joyce Pensato

> «Aprender a pensar
> y a hablar como una
> adulta [...] me pareció
> [...] fascinante».
>
> Jo Baer

Nick Goss
n. 1981

Recuerdo haber hecho una pintura en la escuela a los quince años. Fue la primera vez que empecé a trabajar en algo sin una idea fija de lo que iba a ser, y experimenté lo que es estar completamente absorto en un proceso. Me puse a pintar sin parar olas concéntricas azules y verdes entrelazadas para formar un enorme remolino de agua. Hacía poco que había descubierto el grupo Der Blaue Reiter [El Jinete Azul] —artistas tales como Franz Marc y Wassily Kandinsky—, y me encantaba su forma de representar formas orgánicas en la naturaleza: el movimiento parecía de una gran riqueza y con una intensa sensación de riesgo y tensión. Aunque no podría haber articulado esta idea por aquel entonces, perderse en algo hasta conectar con un proceso más universal fue una revelación. Aún conservo la pintura con mis amigos de Bristol y recuerdo haber querido perseguir esa sensación.

Vi [las obras de] Bacon, Warhol y Rothko cuando tenía once años, y estaba bien versado en el arte vanguardista desde muy joven. Veía a mi alrededor a todos aquellos remilgados que levantaban las manos en la escuela y pedían permiso para hacer cosas, y ese no era el mundo que yo quería. No es que fuera un gamberro ni nada parecido. Era un chico bastante refinado.

Billy Childish

**Edward
Allington**

Cuando tenía siete años, conocí a una maravillosa mujer, Mary Burkett. Llegó a nuestra escuela con varios artefactos romanos. Y, en su papel de señorita Burkett —una de esas mujeres imparables de falda gruesa—, llamó a la puerta de mis padres y dijo: «Quiero llevarme a Edward a una excavación arqueológica».

Los tapices renacentistas eran muy seductores: ¡tenían genitales por doquier! Así que mi madre, con una gran delicadeza y valiéndose de unas pequeñas tijeras, recortó los genitales y los recogió. 13

**Louise
Bourgeois**
1911–2010

Salvador Dalí

Cuando tenía siete años, mi padre decidió llevarme a la escuela. Tuvo que recurrir a la fuerza; con gran esfuerzo me arrastró de la mano mientras yo gritaba y montaba tanto alboroto que todos los tenderos de la calle por donde pasábamos salieron a la puerta a mirarnos. 14

Luego, de adolescente, vi una gran e influyente exposición de Bill Viola en Whitechapel. Había un tríptico de vídeos: su esposa dando a luz, su madre muriendo y un cuerpo suspendido en el agua entre ambas.

Conrad Shawcross

Jo Baer

Aprender a pensar y a hablar como una adulta [...] me pareció absolutamente fascinante: fue la comprensión de que había algo más aparte del lápiz de labios.

De adolescente, de repente y por vez primera, tuve muchos amigos. Aquello fue lo mejor que me ha pasado en la vida. Sobre todo lo de tener amigos inteligentes. Dejé la escuela, con dieciséis años, llena de emoción ante la perspectiva de ser libre. Pasé muchos días escuchando discos, fumando, bebiendo y hablando. En el transcurso de un año, eso se empezó a agotar. Me di cuenta de que tiene que haber alguna acción en curso para poder comunicarse. Eso fue lo que me proporcionó la motivación inicial para meterme en el arte. *15*

Sarah Lucas

«Me puse a pintar sin parar olas concéntricas azules y verdes entrelazadas [...]».
Nick Goss

Joyce Pensato
n. 1941

Tras pasar un par de años holgazaneando, me di cuenta de que no sabía nada.

En el pub Brecknock había música en directo todas las noches. Estaba repleto de *hippies*. En el fondo de la habitación traficaban con su propia sidra y fumaban marihuana. A mí me quedaba enorme el abrigo afgano de mi hermana. Me mantenía alejada de las miradas de los camareros. Islington no estaba muy gentrificado por aquel entonces. De hecho, era hostil. *16*

Sarah Lucas

Convertirse en artista

Los inicios artísticos suelen ser historias de formación, trabajo duro y talento precoz. Pero, dado que el arte ha dejado de ser una categoría inquebrantable, la idea de lo que significa ser artista se ha expandido y diversificado. El artista estadounidense Allan Kaprow argumentó en su «Manifiesto» de 1960 que la decisión de ser artista es un proceso de reconfiguración del mundo y de rede-finición de las propias percepciones, en gran medida como una marca de autoafirmación: «La decisión establece al instante el contexto dentro del cual todos los actos del artista pueden ser juzgados por otros como arte, y también condiciona la percepción del artista para que reciba toda experiencia como probablemente (no posiblemente) artística». ¿Las personas se convierten en artistas en un momento de epifanía o a través de una comprensión gradual? Para muchos, ser artista no es nunca una decisión consciente. Es un aspecto indeleble del yo. Hay otros que dicen no ser artistas de ninguna manera y que rechazan la propia etiqueta.

No fui artista durante mi juventud. Ni siquiera sé si lo soy ahora. **Larry Poons**
n. 1937

Jo Baer

Acabé convirtiéndome en artista cuando descubrí que habría sido una segundona en cualquier otra cosa.

Aventajaba [Dédalo] notablemente a todos los demás hombres por sus dotes naturales y se dedicó con entusiasmo al arte de la construcción, a la ejecución de estatuas y al trabajo de la piedra. [...] En la ejecución de estatuas superó de tal manera a todos los demás hombres que las generaciones posteriores forjaron sobre él el mito de que las estatuas que había esculpido eran absolutamente iguales a los modelos vivos [...]. **Diodoro Sículo**
90–30 a. C.

«Acabé convirtiéndome en artista cuando descubrí que habría sido una segundona en cualquier otra cosa».

Jo Baer

Louise Bourgeois

Me hice escultora porque me permitió expresarme —y es algo muy muy importante—, me permitió expresar lo que antes me daba vergüenza expresar. *17*

Ser artista era algo que tenía que hacer. Estaba dentro de mí desde pequeña. **Joyce Pensato**
Mi padre fue mi primer mentor: fue él el que fomentó el arte en la familia. De adolescente, era lo único que podía hacer. Sentí que era yo. Pertenezco a esa generación de la clase trabajadora en la que tenías que tener un trabajo. Mi hermano era artista comercial, así que pensé: «Vale, haré lo mismo». Eso fue a finales de la década de 1950, cuando las jóvenes se dedicaban a la ilustración de moda o las carátulas de álbumes. Me encantaba dibujar, y en aquella época me encantaba hacer dibujos de moda, aunque se me daba muy mal. Mi problema era que nunca me gustaba añadir detalles. Entonces, un profesor del instituto dijo: «No tienes por qué ser artista comercial. Hay una opción completamente al margen: hacerte pintora, dedicarte a las bellas artes». Aquel fue el primer buen consejo que me dieron: que podía dedicarme a otra cosa en el arte. Me abrió una puerta.

Issy Wood
n. 1993

«Ser artista» no se convirtió en un concepto factible hasta la época en la que estudiaba mi licenciatura en Humanidades y trabajaba como asistente de estudio de Allison Katz, cuando vi que ella no solo podía pagarse el alquiler, sino también hacer cosas convencionales como casarse, escuchar Radio 4 y comer hummus. Antes de eso, supongo que de veras pensaba que tenías que estar muerto antes de ganarse la vida. Me imaginé que me dedicaría a la publicidad en algún momento.

[...] era más lógico ser diseñador o artista comercial. No me propuse realmente ser pintor. Eso llegó después. *18*

Willem de Kooning
1904–1997

Tess Jaray

Existen dos tipos de artistas: los que nacen siéndolo y los que llegan a serlo por su interés en el tema. Yo, sin lugar a dudas, pertenezco al primer tipo. Es algo que he hecho desde que tuve edad para agarrar un lapicero. Nunca he pensado en dedicarme a otra cosa; lo cierto es que el hecho de que algún día tendría que ganarme la vida no penetró en mi cerebro infantil. Incluso hoy en día, no estoy segura de que tenga que ser así. Es probable que los artistas tengan que retrasar el proceso de crecer todavía más que otras personas, ya que, de lo contrario, podrían enfrentarse a la imposibilidad de lo que intenten hacer.

Cuando tenía unos diez u once años, albergaba un gran deseo de hacerme misionero. *19*

Ian Hamilton Finlay
1925–2006

Luc Tuymans
n. 1958

Siempre dibujaba mucho de pequeño, así que supe que lo mío era el campo visual. Aunque, claro está, uno no se convierte en artista así sin más. Al principio, pensé en hacerme diseñador gráfico. Fue mi profesor de dibujo, que era escultor, el que, cuando tenía dieciocho años, me convenció para que diera el paso para convertirme en artista.

«Durante los descansos, leía libros sobre fauvismo [...]».
Billy Childish

Lo cierto es que cualquiera puede ser considerado un artista, no importa lo que haga. Es una definición autogenerada: la gente es lo que siente que es, con independencia de otros criterios. No se trata de un término sociológico. Si alguien dice que es dentista, es porque es dentista: se encarga de los dientes. Debe haber estudiado para no matar a la gente al ocuparse de sus dientes. Hay cuestiones irrefutables que tiene que haber aprendido. Pero en el arte no hay reglas.

Larry Poons

Jo Baer

Cuando estaba intentando terminar un máster, me di cuenta de que, aunque podía hacer todo el trabajo académico, nunca sería original. Decidí que ingresaría en una escuela de arquitectura o que sería directora de cine. Fui a Hollywood e hice de guionista para cine y televisión, pero se me daba fatal. A los veintiocho años, recién divorciada y con un hijo, lo único que pude hacer fue dedicarme al arte. Tampoco es que tuviera elección. Me vi metida en ello. Aunque no quería ser artista, tampoco quería ser pobre.

Damien Hirst

Dejé de pintar a los dieciséis años. En mi fuero interno, pensaba que ya me habría convertido en Rembrandt para entonces. *20*

Billy Childish

Aunque provengo de una familia de artistas, fui a una escuela secundaria moderna muy severa. Nunca hice exámenes para bachillerato ni para estudios superiores. Ni siquiera pude solicitar el acceso a la escuela de arte local. Terminé trabajando en un astillero naval de Chatham con un cantero, donde hice muchos dibujos. Durante los descansos, leía libros sobre fauvismo y hacía pinturas fauvistas de mis compañeros de trabajo.

Larry Poons

Solo se puede mejorar si se hace lo que se sabe hacer. Lo que se nos dé mejor: a eso es a lo que hay que dedicarse. Es la única forma de mejorar y destacar.

Mark Wallinger
n. 1959

Siempre quise ser artista, incluso de niño. Sin embargo, es probable que tuviera una idea muy imprecisa de lo que significaba.

«[...] la única regla en el arte es el genio».
Larry Poons

Richard Serra
n. 1939

Yo era todavía muy joven e intentaba ser pintor, y *Las meninas* [de Velázquez] me dejó de piedra. Estuve mirándolo mucho tiempo antes de darme cuenta de que yo mismo era una prolongación de la pintura. Me resultó increíble. Toda una revelación. *21*

Mark Wallinger

Nadie puede llegar a pensar nunca: «Ya soy artista».

Damien Hirst

Cuando era muy joven, quería saber sobre la muerte, por lo que fui a una morgue y conseguí unos cuerpos; sentí náuseas y pensé que iba a morir; fue horrible. *22*

Larry Poons

Si estás intentando definir quién es artista, tal vez haya dos o tres artistas cada cien años en la historia del mundo. Esta es la idea que tengo de «artista». Alguien que lleve boina puede llamarse a sí mismo «artista» si quiere por llevar boina. Sin darse cuenta, ese individuo podría acabar por garabatear unas letras que se conviertan en una obra maestra. A veces me gusta pensar que todos los que tienen problemas con la bebida y se ponen violentos cuando están ebrios se convertirán en artistas de la talla de Jackson Pollock. Incluso la persona más imbécil del mundo puede convertirse en Shostakóvich. En el arte no hay reglas. Es como lo que dijo aquel sobre que la única regla en el arte es el genio. Esa es la única regla que hay.

DEJÉ DE PINTAR A LOS DIECISÉIS AÑOS. EN MI FUERO INTERNO, PENSABA QUE YA ME HABRÍA CONVERTIDO EN REMBRANDT PARA ENTONCES.

Damien Hirst

Jesse Darling
n. 1981

Siempre supe que quería ser artista, aunque no tenía una palabra para definirlo, y, de todos modos, no me estaba permitido. Pero sabía que tendría que encontrar algo en lo que pudiera hacer más o menos lo que quería, es decir, lo que necesitaba hacer, y que, de alguna manera, me pagaran por hacerlo. No quería tener que llevar traje, responder ante un jefe ni aparecer todos los días a las nueve. Pero, claro está, tuve que hacer muchas de esas cosas, salvo lo de llevar traje, durante mucho tiempo hasta que me vi preparada para salir del armario. Aunque he salido del armario en muchos sentidos, hacerlo como artista fue lo más difícil.

Genio es el talento (dote natural) que da la regla al arte. Como el talento mismo, en cuanto es una facultad innata productora del artista, pertenece a la naturaleza, podríamos expresarnos así: genio es la *capacidad espiritual* innata (*ingenium*) mediante la cual la naturaleza da la regla al arte. **23**

Immanuel Kant
1724–1804

«Aunque he salido del armario en muchos sentidos, hacerlo como artista fue lo más difícil».
Jesse Darling

I

La juventud 23

Damien Hirst

Y regresé una y otra vez y los dibujé. Y allí estaba el punto donde comienza la muerte y la vida se detiene, para mí, en mi mente. Y luego, cuando los vi y me ocupé de ellos por un tiempo, volvió a estar allí. Era como si los estuviera abrazando. Y no eran más que cadáveres. La muerte se alejó un poco. **24**

Fue un desarrollo gradual, aunque se trató más bien de una actitud psicológica. [...] Así que me concebí a mí mismo como artista, y fue muy difícil. Con todo, fue un estado de ánimo mucho mejor. **25**

Willem de Kooning

Mark Wallinger

El artista Keith Wilson comparaba ese momento con cuando intentamos dormir: cerramos los ojos y hacemos todo lo que se hace para imitar el sueño hasta que este llega. Supongo que se es artista si se es lo suficientemente atrevido como para ponerla [la obra] en alguna parte y decir: «Eh, mirad esto».

[...] hay muchas cosas que se trata de creer y de amar, hay algo de Rembrandt en Shakespeare, y de Correggio en Michelet [...]. Si ahora puedes perdonar a un hombre que ahonda en los cuadros, admite también que el amor por los libros es tan sagrado como el de Rembrandt, y hasta pienso que los dos se complementan. *26*

Vincent van Gogh
1853–1890

Gustav Metzger
1926–2017

Cuando era joven, quería un arte que despegara, que levitara, que girara, que reuniera aspectos diferentes —acaso contradictorios— de mi ser. *27*

De joven quise convertirme en un auténtico artista. Después, comencé a hacer algo que no me parecía arte de verdad, y fue gracias a eso como conseguí convertirme en un artista conocido. *28*

Dieter Roth
1930–1998

Diodoro Sículo

La hermana de Dédalo tuvo un hijo, Talo, que fue educado en casa de Dédalo cuando todavía era un niño. [...] Pero Dédalo tuvo envidia del muchacho, y pensando que aventajaba largamente al maestro por su fama, lo asesinó alevosamente.

«[...] se es artista si se es lo suficientemente atrevido como para ponerla [la obra] en alguna parte [...]».
Mark Wallinger

IBA POR AHÍ ENTRECERRANDO LOS OJOS, MIRÁNDOLO TODO CON ATENCIÓN.

Lynda Benglis

La escuela de arte

Un momento influyente, una fase de pugna, una vislumbre del éxito precoz: la escuela de arte es un momento significativo en las carreras artísticas, pero significa muchas cosas diferentes. Sea cual sea la experiencia que hayan vivido en la escuela de arte, la práctica totalidad de los artistas actuales de éxito han estudiado en una.

Entonces, ¿para qué sirven las escuelas de arte? Durante más de tres siglos, en las academias de arte de Europa se instruyó a pintores y escultores de acuerdo con los preceptos «clásicos» establecidos, por lo que los estudiantes aprendieron de la naturaleza y de las obras maestras del arte antiguo. Luego, las escuelas de arte rechazaron la tradición y se diversificaron. Cuando, en 1861, Gustave Courbet recibió una petición por parte de un grupo de estudiantes rebeldes de la École des Beaux-Arts que le pedían que abriera un estudio y les enseñara el Realismo, contestó lo siguiente: «No puedo enseñar mi arte ni el de ninguna escuela, ya que niego que el arte pueda enseñarse [...]. Sostengo que el arte es totalmente individual, y que, para cada artista, no es más que el talento que emana de su propia inspiración».[29] Más de un siglo después, en 1972, los estudiantes de la Akademie der Bildenden Künste München se amotinaron y destrozaron la colección de moldes de yeso clásicos del centro: la escuela era un relicario de formas asfixiantes y preceptos redundantes, una autoridad contra la que rebelarse.

La naturaleza y la función de la educación artística han seguido cambiando. En la década de 1990, el Goldsmiths College, el semillero de los Young British Artists (herederos de los iconoclastas muniqueses), fue considerado en algunos sectores como una influencia perniciosa, responsable de la destrucción de la educación artística y símbolo de un malestar más amplio. El crítico artístico Brian Sewell, uno de los críticos más feroces del arte contemporáneo y de las escuelas de arte, culpó a Michael Craig-Martin, profesor de Goldsmiths: «[Sewell] sostiene que el arte puede darse en cualquier lugar y hacerse con cualquier cosa [...]. Del mismo modo, cualquiera puede hacer arte. [...] solo él y otros profesores de su calaña tienen la culpa de la hostilidad del Gobierno hacia el arte». Palabras fuertes que resumen una creencia popular (o populista) de que las escuelas de arte habían perdido su calidad y su finalidad a finales del siglo xx.

Desde el año 2000, las escuelas han seguido avanzando hacia un modelo más amplio y fluido. ¿Es la «escuela de arte» un contrasentido en una época en la que el arte ya no se enseña según principios universales? ¿O continúa impartiendo algo más importante, y más sutil, que la destreza con la pluma, el pincel o el cincel: un conjunto de coordenadas, un círculo de iguales, un cúmulo diverso de conocimientos, una sensación de identidad?

Larry Poons

La escuela puede proporcionarte un techo si no tienes una habitación en casa, así como usarse como un lugar en el que pintar, dibujar o diseñar. Puede ponerte en contacto con otras personas que tal vez tengan tus mismas inclinaciones.

Tess Jaray

En el Reino Unido es muy importante ir a una escuela de arte por dos motivos. El primero es tan sencillo como que te permite aprender de una manera que es casi imposible por cuenta propia, ya que se practica y se aprende mediante la observación. No dista mucho de otros ámbitos académicos. Hace falta una guía, que se abran puertas al conocimiento y entender qué significa ser artista. Así como qué puede ser el arte. Te tienen que enseñar a usar los materiales —tanto si se trata de cine, vídeo u otro que antes no se considerara arte— y, sobre todo, hay que aprender a ver. Eso es lo más difícil de todo. No solo mirar, sino ver y comprender el mundo visual en el que vives, y, con un poco de suerte, también lo que puedes hacer con él.

Fiona Rae
n. 1963

La escuela de arte te pone frente a lo que estás haciendo, y esa es una increíble función.

Tess Jaray

El otro motivo tiene la misma importancia: te permite estudiar todo eso con gente que tiene el mismo interés que tú. Los estudiantes de arte aprenden tanto de los otros estudiantes como de los tutores, y a veces más. Y, aunque no exista un lugar en el mundo del arte para quien acaba sus estudios de arte, del modo que sí puede haberlo para quien estudie empresariales o alguna ingeniería, como grupo, o como parte de una generación, es más probable que puedas continuar. No es fácil entrar en el llamado «mundo del arte» sin ayuda.

«[...] sobre todo, hay que aprender a ver».
Tess Jaray

Larry Poons

No hay nada que se pueda aprender en una escuela de arte, porque no hay nada que se pueda enseñar si se tiene la ambición de ser un artista de la talla de, por ejemplo, Velázquez: no existe escuela de arte que pueda enseñar a ser así de bueno. De lo contrario, todos iríamos, aprenderíamos y seríamos mejores artistas.

«Las escuelas no te enseñan el talento, sea este lo que sea».

Larry Poons

Existe una especie de curiosa mitología sobre ser autodidacta. Supongo que tiene que ver con Francis Bacon (de quien creo que es un gran artista, pero también que está enormemente sobrevalorado. Aunque se le restara la cuarta parte de su valía, seguiría siendo grande). Las escuelas de arte marcan una gran diferencia. Es por eso por lo que trabajo en la Slade [School of Fine Art]. No se trata de un sistema paradigmático ni de decir: «Eso es bueno, aquello es malo». Existen dos sistemas distintos. Creo que el objetivo es ayudar a los jóvenes artistas a crecer y a hacer cosas nunca antes vistas. Hay veces en las que voy a la escuela y pienso: «Pero, ¿qué coño es esto?». Pero es así como tiene que ser.

Edward Allington

Jo Baer Las escuelas de arte... Creo que son horribles.

En realidad es extraño que el arte sea una de las pocas áreas en las que incluso se pregunte si hace falta formación alguna. No es esperable que alguien se haga lingüista sin aprender el idioma. No cabe pensar que podamos ser historiadores sin haber estudiado historia. Es extraña la idea de poder ir sin más e inventárselo.

Fiona Rae

Jo Baer Ya ni siquiera enseñan a dibujar. En las de aquí, en los Países Bajos, y en las de Estados Unidos y Londres, solo enseñan lo que esté de moda. Enseñan arte conceptual, que solo incluye la pintura, de modo que los estudiantes emplean la pintura para expresar los conceptos que tengan. No aprenden nada sobre pintura. Y es por eso por lo que hay tanta mierda.

Las escuelas de arte son esenciales y, a la vez, resultan de una increíble brutalidad.

Mark Wallinger

Jo Baer Nunca he estudiado en una escuela de arte. Tengo la suerte de haber aprendido a pensar. La mayoría de los artistas no saben pensar. Puede que no lo notes, pero yo sí, porque forman parte de mi tribu. No saben cómo priorizar. No entienden qué mierda hacen. Me parece escandaloso.

Incluso si te dedicas a rechazar ideas, al menos sabes de ellas. Y es que hay que conocerlas. Es como lo que sucede con la ley: la ignorancia no exime de su cumplimiento.

<div align="right">Fiona Rae</div>

Larry Poons

Si se tiene la ambición de escribir bien, como Ibsen, Shakespeare o Marlowe, no existe escuela que pueda enseñar a hacerlo. Ahora bien, si nos referimos a escribir para una *sitcom*, hay formas que pueden aprenderse: se puede aprender a escribir algo que funcione en televisión, e incluso sobre un escenario; pero si se quiere ser un dramaturgo de la talla de Sófocles, ¿qué escuela puede enseñarnos a serlo?

A la edad de diecinueve, tienes tres años tras los cuales se espera que hayas elaborado un corpus artístico original. No es algo que suceda si estudias inglés en la universidad, ¿verdad? No se espera que uno produzca nada parecido. Es una enorme presión para unas personas que son jóvenes y no saben mucho sobre la vida. Pero es una especie de prueba.

<div align="right">Mark Wallinger</div>

Charlie Billingham
n. 1984

Mis padres me apoyan y siempre lo han hecho, y eso me ha facilitado la tarea de perseguir mi ambición, incluso cuando los profesores y algunos de mis compañeros intentaban disuadirme de ir a una escuela de arte. Recuerdo mucha cháchara sobre lo imprudente que sería ir a una escuela de arte y que sería mejor estudiar una «carrera de verdad». Me alegra mucho haber ignorado aquellos consejos.

La educación adopta muchas formas, y la educación artística es distinta del resto del mundo académico. Creo que el estudiante de arte es una suerte de marginado académico, en el sentido de que —en la «enseñanza del arte»— lo que se hace es facilitar el aprendizaje en lugar de impartir conocimientos. No existe ninguna otra carrera como la de Bellas Artes en ese sentido. Así que creo que es importante tener una educación artística, pero, a veces, esa educación en realidad solo consiste en que nos dejen solos en el estudio durante un largo período de tiempo.

<div align="right">David Shrigloy
n. 1968</div>

Larry Poons

Las escuelas no te enseñan el talento, sea este lo que sea. Hay quienes quieren considerarlo un regalo de Dios. No es culpa de la persona que se le dé bien algo. Mozart no tuvo la culpa de ser tan bueno.

«No cabe pensar que podamos ser historiadores sin haber estudiado historia».
Fiona Rae

[...] PERDERSE EN ALGO HASTA CONECTAR CON UN PROCESO MÁS UNIVERSAL FUE UNA REVELACIÓN.

Jesse Darling

Jeff Koons
n. 1955

En mi primer día en la escuela de arte fuimos al Baltimore Museum, y en aquel momento me di cuenta de lo ingenuo que era. No sabía quién era Braque. No conocía a Manet. No conocía a nadie. Conocía a Dalí, Warhol y puede que Rauschenberg y Miguel Ángel, pero no tenía una idea de la historia del arte. *30*

Durante aquella época de disuasión de ir a la escuela de arte, recuerdo algunos buenos consejos que me dio mi profesor de arte del instituto. Me dijo que si decidía estudiar historia del arte en lugar de ir a una escuela de arte, me pasaría el día viendo las obras de otras personas sin poder hacer las mías, y que eso me generaria una frustración increíble.

Charlie Billingham

Salvador Dalí

Mi padre me escribió en varias ocasiones para decirme que a mi edad era necesario tener algo de ocio, viajar, ir al teatro, pasear por la ciudad con los amigos. De nada sirvió. De la academia a mi habitación, de mi habitación a la academia, y jamás rebasé el presupuesto de una peseta diaria. *31*

Goldsmiths me dio una educación en historia del arte y me proporcionó un lugar en el que experimentar y entender. No me imagino no haber ido a una escuela de arte. Con todo, Goldsmiths era un lugar complicado. Se nos dejaba a nuestras anchas y no había estructura alguna. Teníamos que redactar un ensayo cada año. Como en el instituto me habían inculcado una formación académica, al principio me tambaleé mucho, porque pensaba: «¿Dónde está mi horario? ¿Dónde está el personal que me diga qué tengo que hacer y cómo hacerlo y por qué no logró obtener el noventa por ciento [de los créditos]?». ¡A nadie le importaba! No tenías a nadie. Casi lo dejé en cierto momento, porque no podía con ello.

Fiona Rae

Michael Landy
n. 1963

Lo bueno de Goldsmiths es que te dejaba pensar por ti mismo.

Mi experiencia en la facultad fue terrible. Estaba estudiando en una escuela de arte que carecía por completo de timón —no parecían tener mucha idea de escala de valores, de enseñanza ni de nada. Fueron tres años de intentar hacer algo y de que te dieran permiso para hacerlo.

Mark Wallinger

Billy Childish

Entré en la Saint Martin's [School of Art] para estudiar en un curso para gente con una particular habilidad. Pero luego no me dejaron asistir, porque estaba fuera de la zona de influencia de Kent. Así las cosas, fui a la universidad local. Me gustaba mucho el dadaísmo, y por aquel entonces no se consideraba muy divertido hacer móviles sexuales y ese tipo de cosas. Era pintor figurativo e hice dibujos, aunque estaba muy influido por Kurt Schwitters. Después de que me pusieran en libertad condicional, no se me permitió finalizar el curso.

Cuando empecé en la escuela de arte, en la década de 1970, lo hice solo para existir, ya que no había ni la más remota posibilidad de poder ganarme la vida con ello. *32*

Anish Kapoor
n. 1954

Billy Childish

Después regresé a la Saint Martin's como pintor en 1978. Entré con una caja de cartón llena de *collages*. Pero el curso giraba solo en torno al expresionismo abstracto, así que me marché. Estuve fuera dos años, y luego [Margaret] Thatcher entró y presionó a la gente de la cola de desempleo, así que volví a solicitar el ingreso en 1980. Volví a entrar, y ahí fue cuando me hice amigo de Pete Doig: estábamos en el mismo curso. Fue el único con el que hice amistad, ya que a los dos nos gustaba la pintura figurativa, el rock and roll y Charles Bukowski.

Tess Jaray

Cuando fui a la Slade, aprendí a entender la auténtica realidad tras la creación artística y lo que podría significar pasar la vida creyendo en su importancia. Sea cual sea el tipo de artista en que me he convertido, se debe a aquellos tres años que pasé en compañía de otros que sintieron lo mismo; eso no ha cambiado mucho.

«Sea cual sea el tipo de artista en que me he convertido, se debe a aquellos tres años [...]».

Tess Jaray

Billy Childish

Así que la escuela de arte fue importante, pero sobre todo en cuanto a la planificación para formar parte de bandas y en el uso de fotocopiadoras. No nos enseñaban nada. Lo único que hacían era no parar de intentar constreñirme.

Conrad Shawcross

Tuve suerte de que la escuela de arte en la que estudié, la Ruskin, formara parte de una universidad. Es algo que ejerció un gran impacto en el tipo de obra que hice. Me hizo mirar más allá del contexto de la historia del arte y del arte en sí. Me interesaron mucho más las ideas científicas y la historia de las ideas; adopté un enfoque más filosófico. En la Ruskin impartían muchos cursos sobre historia de la medicina y sobre temas tales como la historia del alma y el cuerpo. Todas esas áreas en las que la creencia y el empirismo se difuminan un poco: lo subjetivo y lo objetivo se encuentran en ese umbral. Me interesé por las máquinas, los artilugios y la invención; por la historia de las máquinas que alguna vez estuvieron a la vanguardia de la tecnología y que luego se convirtieron en absurdos objetos del pasado.

Bruce Nauman
n. 1941

La verdad es que entré en todo aquello con una gran ignorancia sobre el arte, en especial sobre el arte contemporáneo [...]. *33*

Larry Poons En los seis meses que pasé en la escuela de arte, y cuando había que estudiar arte en el instituto, siempre había alguien que «dibujaba» mejor que los demás, con tal realismo que no había forma de ni siquiera hacer nada parecido. Pero no sabía ni siquiera pintar. El que dibujaba mejor no era el mejor pintor del grupo. En la escuela te pueden enseñar a dibujar, a ser mejor dibujante. Pero no pueden enseñarte a ser mejor pintor, ya que no hay nada que pueda enseñarse sobre el color; lo único que hay es todo un mundo ante el que reaccionar.

He aquí la paradoja: entré en una escuela de arte cuatro veces para hacer un **Billy Childish**
«curso para genios», y cada una de esas veces me dijeron: «Bueno, la verdad es que no eres un genio. Eres uno de los peores estudiantes que jamás haya tenido».

Phyllida Barlow En la Slade [de 1963 a 1966] nos enseñaron a trabajar a partir de la figura; era obli-
n. 1944 gatorio. Quería redefinir los límites de la escultura, experimentar con materiales raros y no escultóricos. Habría sido más fácil romper por completo con la escultura, como Terry Atkinson y su grupo, Fine-Artz, estaban haciendo con relación a la pintura. *34*

«[...] no hay nada que pueda enseñarse sobre el color; lo único que hay es todo un mundo ante el que reaccionar».

Larry Poons

En la New York Studio School tuve todo cuanto necesité: tuve estructura y ami- **Joyce Pensato**
gos para toda la vida, y eso realmente dio forma a lo que soy, a lo que aún soy. La filosofía cuando estuve allí era que dibujabas como Giacometti o Cézanne y pintabas como De Kooning. Esa es mi tradición. La tradición que sigo.

Edward El otro día, una doctoranda de la Slade me formuló una pregunta magnífica. Me
Allington dijo: «Y, bien, ¿qué es el cielo?». Y pensé: «Esa es una buena pregunta. ¿Qué es? Tendré que investigar un poco al respecto».

Al principio fui a la Saint Martin's, que por aquel entonces estaba en Charing **Tess Jaray**
Cross Road, en el límite del Soho. El Soho estaba en su época más bohemia, y su lado oscuro se dejaba ver de vez en cuando. Corría el año 1954, aún en la posguerra, y el cambio cultural era emocionante.

> «Se nos enseñaba a dibujar, que en realidad es enseñar a ver [...]».
> Tess Jaray

Gilbert & George
n. 1943, 1942

Todo el Soho era un lugar increíble, vibrante e internacional. La librería más famosa del mundo, y todas las prostitutas, los bares nocturnos, los restaurantes y los proxenetas.

Tess Jaray

Aquello le agregó algo muy especial a la educación, que por aquel entonces ya era bastante buena. Se nos enseñaba a dibujar, que en realidad es enseñar a ver, a partir de la figura y de otras maneras, cómo hacer bastidores, cómo entender la perspectiva, cómo hacer grabados, así como a intentar analizar lo que estábamos haciendo.

David Hockney
n. 1937

Cuando entré en el Royal College of Art, la gente solía burlarse de mí [por el acento]. No les prestaba atención, pero a veces miraba sus dibujos y pensaba: «Si dibujara así, tendría el pico cerrado». *35*

Cuando estaba en la escuela, había un joven artista que daba clases allí y que hablaba de «mirar con atención». Como no entendía a qué se refería, iba por ahí entrecerrando los ojos, mirándolo todo con atención. No era, en cierto modo, un buen consejo. Yo diría: «Piensa y exterioriza».

Lynda Benglis
n. 1941

Salvador Dalí

Al final de un año de libertinaje, recibí la noticia de mi expulsión permanente de la Academia de Bellas Artes [de San Fernando]. *36*

Tiempos de cambio: las escuelas de arte antes y ahora ↓

Haber ingresado en una escuela de arte tras la segunda guerra mundial habría sido maravilloso. Había cosas que aprender, y se aprenderían con exsoldados. Habría mucho rigor, y nada de la presión que hay en la actualidad por ser original. Cuando doy clase en una escuela de arte en la actualidad, cosa que hago de vez en cuando, veo que los estudiantes están sometidos a una presión tremenda. Lo cierto es que les dicen que al final del curso serán artistas en activo. Lo que hacen es, en esencia, destruir toda la inspiración que puedan llevar consigo a la escuela.

Billy Childish

David Shrigley

En Glasgow, en la década de 1990, teníamos mucho tiempo y espacio, y no había repercusiones económicas. Podíamos ser ambivalentes, no saber en realidad por qué ir y no terminar con unas enormes deudas como las que tienen los estudiantes hoy en día. En realidad conseguí una beca para ir a la escuela de arte, por lo que nunca tuve que pagar las tasas. El año que me fui fue cuando se introdujeron los préstamos estudiantiles. Y así fue como tocaron a su fin los días de vino y rosas. Estudié en una escuela de arte entre 1987 y 1991. En todos los aspectos, las escuelas de arte eran mejores por aquel entonces. Tras enseñar en escuelas de arte de vez en cuando y ver las experiencias que los estudiantes tienen ahora, me siento muy afortunado.

AUNQUE NO SIEMPRE ENTENDÍAN LO QUE HACÍA, ME APOYARON PARA QUE LO HICIERA.

David Shrigley

Mi universidad tenía un departamento de Historia del Arte muy bueno, y lamento el hecho de que la teoría crítica se haya enclaustrado ahora en cursos. Es una especie de nuevo academicismo. En mi época, se buscaba en la historia del arte, se rastreaban los propios linajes y se encontraban afinidades con artistas de tiempos muy remotos.

Profesores memorables y olvidables ↓

Billy Childish

La única persona que me enseñó algo concreto fue mi profesor de arte de la secundaria, John Holborn. Me dijo que debía aprender a dibujar. Aunque lo ignoré en gran medida, cuando fui a trabajar a los astilleros —y vi que la vida se extendía ante mí— me senté e hice entre seiscientos y mil dibujos en seis meses.

«¿Conoces la historia del ciego que se pasa la vida intentando leer un rallador de queso?».

Maggi Hambling

Cuando estudiaba en la Camberwell [College of Arts], solía llevar un pequeño cuaderno en el que escribía citas que me gustaban de varios artistas. Había una cita de Giacometti en la que comparaba el proceso de hacer una pintura o un dibujo con un hombre ciego que anda a tientas por la oscuridad.

Maggi Hambling
n. 1945

Alberto Giacometti
1901–1966

Un aveugle avance la main dans la nuit («Un ciego se abre camino en la noche»).

Y fui a ver a Adrian Berg, que era el tutor de la Camberwell por aquel entonces, y le dije: «¿No te parece fantástico lo del ciego que anda a tientas por la oscuridad?». Adrian me miró, y dijo: «¿Conoces la historia del ciego que se pasa la vida intentando leer un rallador de queso?». Y se rio a carcajadas. Esa era una de las cosas maravillosas que tenía como profesor. Fuera lo que fuera lo que te apasionara, le daba la vuelta al instante.

Maggi Hambling

Gilbert & George

Uno o dos meses después de la universidad, fuimos a ver a Anthony Caro con nuestras nuevas ideas. Teníamos que llevar nuevas ideas, porque no podíamos conseguir una beca del Arts Council; no se puede hacer nada como dos personas. Hablábamos como si el mundo entero guardara relación con la escultura. Y después de escucharnos, con mucha educación nos dijo: «Espero de verdad que no triunféis, pero creo que sí que puede que lo hagáis».

Tess Jaray

Tanto [William] Coldstream como [Ernst] Gombrich tenían una gran presencia en la Slade. Gombrich, de cuyo último año como docente tuve la suerte de disfrutar, nos presentó la pintura renacentista de la forma más potente que pueda concebirse. Sus clases siempre estaban abarrotadas, y la gente tenía que sentarse en los pasillos. Me apena mucho pensar que a los estudiantes de arte ya no se les enseña todo eso; es una verdadera pérdida. Y Coldstream era un hombre fascinante. A veces nos preguntábamos si era un genio, y aunque muchos decían que lo era, nunca sabíamos a ciencia cierta por qué lo pensábamos. Siempre animaba a los estudiantes a desarrollarse a su manera, y apoyaba los movimientos en los que no tenía ningún interés real. También podía ser hilarantemente gracioso; en las pausas para el café, su mesa siempre estaba llena de gente que se caía de la silla de risa.

Joyce Pensato

Mercedes Matter, fundadora de la [New York] Studio School, era una mujer increíble. También había un profesor joven, Steve Sloman, que tenía una energía tremenda. Philip Guston también iba por allí a veces. Estaba sobre todo en Boston e iba a hacer críticas. Steve Sloman admiraba de veras a Philip Guston, y eso se hacía notar.

Fiona Rae

Es importante tener grandes artistas dando clases en las escuelas, porque el arte es una carrera muy importante. Hay muchos afluentes diminutos, y a veces no parecen muy importantes, pero, con el tiempo, te das cuenta de la importancia que tuvieron. Así que puede haber algún artista que te hable de un área curiosa y menos conocida y que, en realidad, resulte ser una parte fundamental de la historia del arte.

«Espero de verdad
que no triunféis,
pero creo que sí que
puede que lo hagáis».
Gilbert & George

Brian Catling, director de la Escultura de Ruskin, fue un descomunal artista de *performance*, un creador muy activo con una clara inclinación a la locura. Como modelo a seguir, fue liberador, ya que estaba haciendo una obra inusual y poco convencional, lo que era bueno si querías romper con tus ideas preconcebidas de lo que era el arte.

<div align="right">

Conrad Shawcross

</div>

«El secreto es que hay que seguir adelante».

Fiona Rae

Fiona Rae

Michael Craig-Martin estaba celebrando una importante exposición en la Whitechapel Gallery cuando nosotros éramos estudiantes, y nos dijo: «El secreto es que hay que seguir adelante». Es bastante curiosa la idea de seguir adelante, mientras todos los demás se van o se rinden, para convertirse en la última persona que queda en pie y conseguir una exposición.

Estudié en la Glasgow School of Art. Había un remanente de viejos profesores malhumorados en ciertas partes de la escuela. Eran un poco de la vieja escuela, en el mal sentido: un tanto misóginos y algo reacios al arte conceptual. Supongo que el aprendizaje crítico no fue de lo mejor.

<div align="right">

David Shrigley

</div>

Fiona Rae

Richard Wentworth era muy generoso con los estudiantes de Goldsmiths: nos metía cosas interesantes en el casillero. Estaba muy interesado en que conectáramos con nuestros intereses: si te veía haciendo cierto tipo de obra, te llevaba un libro relacionado con ella. Jon Thompson desempeñó un papel crucial a la hora de hacer que Goldsmiths fuera lo que fue en su edad de oro. Cuando pienso en aquella época, me doy cuenta de la suerte que tuve.

Pero, en última instancia, tuve mucha suerte. Mis propios profesores me apoyaron mucho. Aunque no siempre entendían lo que hacía, me apoyaron para que lo hiciera.

<div align="right">

David Shrigley

</div>

MOZART NO TUVO LA CULPA DE SER TAN BUENO.

Larry Poons

La vida después de la escuela

¿Hay vida tras la escuela? Para muchos estudiantes, la escuela representa tanto el comienzo como el final de su carrera artística. Se elaboran obras, se celebran exposiciones, se entablan amistades y, después, surgen otras realidades. El final de la escuela de arte es a menudo el comienzo de un camino diferente y más rentable: la docencia, el ámbito museístico, el diseño o el comercio artístico. Muchos de los principales marchantes de arte de la actualidad comenzaron como artistas. Pero para aquellos que perseveran en la vocación, los primeros años suelen ser un salto hacia lo desconocido. El paso de aprender a ganarse la vida es precario, y, para algunos, interminable. Como en la célebre fotografía trucada de Yves Klein titulada *Salto al vacío* (1960, donde el artista parece estar despegando desde una pared, pero también cayendo al suelo), el acto de saltar a lo desconocido puede ser heroico o temerario, o ambos.

«[...] tienes que seguir sacando tiempo para trabajar en tu obra».

Allen Jones

Las generaciones anteriores siempre han tenido algo a lo que recurrir para sobrevivir. Mi generación tuvo la docencia. La siguiente generación tuvo el subsidio por desempleo. Después, a finales de la década de 1980, después de Thatcher, no hubo ni subsidio ni docencia, y la única esperanza que tienen ahora los jóvenes artistas para sobrevivir es la de ganar dinero con lo que hacen. *37*

Michael Craig-Martin
n. 1941

Sarah Lucas

Recuerdo que [en la universidad] me animaban a que hiciera «otro de aquellos», y eso me molestaba. Más tarde, cuando nos llevaron a algunos por las galerías, pareció que lo hacían basándose en un método o una idea del *dripping* o algo así. A mí me pareció una farsa, pensé: «A la mierda, me voy a librar». Fue algo que de algún modo me liberó. *38*

La gente de las escuelas de arte hoy en día siente que si no los captan para el White Cube o alguien de la exposición de licenciatura, se quedan sin oportunidades. Y, así, si alguien los capta y les pide que pinten una botella de leche, se ponen a pintar botellas de leche. ¿Qué mierda es esa? A mí nunca me han dicho lo que tengo que hacer.

Maggi Hambling

Mary Reid Kelley
n. 1979

Intenta conseguir una residencia. Aunque son muy competitivas, te pueden dar un cojín de transición y un lugar en el que expandir los sentimientos dinámicos de liberación, de no verte vigilado, que pueden venir tras acabar la escuela.

La razón por la que me dediqué al arte es que no quería tener un trabajo. Es algo que decidí cuando estaba en los astilleros. Me di cuenta de que no quería trabajar, aunque acabé trabajando en un psiquiátrico de portero durante un tiempo. Así que básicamente pinté en el paro durante quince años.

Billy Childish

Allen Jones
n. 1937

Hagas lo que hagas para ganarte la vida, tienes que seguir sacando tiempo para trabajar en tu obra. En la escuela de arte se le paga a la gente para que se preocupe por ti, pero, después de eso, nadie lo hace. A pesar de enseñar a tiempo completo a un par de horas de distancia durante más de dos años, decidí pintar por lo menos cuatro horas cada noche para seguir en la brecha.

Cuando dejé Goldsmiths, seguía haciendo de camarera en el Soho (trabajo **Rachel Howard**
que hice durante toda mi época universitaria). Recuerdo que me resultó de lo n. 1969
más desalentador tener una licenciatura y seguir sirviendo mesas. Era 1991,
había recesión y todo el mundo solicitaba los mismos trabajos, como el de
encargado de guardarropía en la National Gallery.

Fiona Rae Dejé Goldsmiths en 1987. Cuando sales de una escuela de arte, es como caer-
te por un precipicio hacia la nada. Pasas de ir todos los días a una encantadora
arena con gente —de formar parte de una comunidad conectada de gente ani-
mada— a ir a un pequeño espacio (el mío estaba en algún lugar del East End), a un poco de espacio detrás
de la puerta de un almacén sin calefacción, donde las otras dos o tres personas con estudios no suelen
estar. Entras en una soledad absoluta, a menos que tengas la suerte de hacer un grupo de amigos.

Por pura casualidad, unos meses más tarde, me vi en nuestro pub local de **Rachel Howard**
Brixton (donde por aquel entonces se reunían varios artistas y galeristas) con
un amigo que había conocido en Goldsmiths [Damien Hirst]. Necesitaba un
ayudante, alguien que pintara, y le dije que me haría cargo, ignorando en lo que me estaba metiendo. Solo
estaba ayudando a un amigo, pero un trabajo relacionado con las artes era mucho mejor que un trabajo
que fuera solo para mantenerse a flote. Trabajaba para pagarme las facturas y comprar material para mis
propias obras.

Louise Bourgeois Nueva York me pareció preciosa, una cruel belleza de cielo azul, luces blancas y
rascacielos. Me sentí sola y estimulada. *39*

Cuando salí de la escuela, hicimos un curso de cuatro semanas titulado «¿Hay **Mark Wallinger**
vida después de la escuela?». Y la respuesta corta habría sido que no. Pero nos
enseñó cosas que aún recuerdo; cosas tales como que no se debe aceptar un
trabajo que nos interese demasiado, cómo solicitar el subsidio por desempleo y cuestiones de este tipo.
Lo más difícil es seguir adelante una vez que se sale de la escuela. He oído a conocidos míos decir: «Haré
este trabajo un tiempo y ahorraré algo», pero ese ha sido su final. Así que eso es lo más difícil.

«Cuando sales de una
escuela de arte es como
caerte por un precipicio
hacia la nada».
Fiona Rae

[...] NO SE DEBE ACEPTAR UN TRABAJO QUE NOS INTERESE DEMASIADO [...].

Mark Wallinger

Notas

1 Salvador Dalí, *The Secret Life of Salvador Dalí*, 1942 (Nueva York: Dover Publications, 1993), 27 2 Yoko Ono, citada en Alice Fisher, «This Much I Know», *The Guardian*, 19 de septiembre de 2009 3 Pablo Picasso, citado en John Richardson con Marilyn McCully, *A Life of Picasso. Vol. 1, 1881–1906* (Nueva York: Random House, 1991), 25 4 Tracey Emin, *Strangeland* (Londres: Hodder and Stoughton, 2005) 5 Leonardo da Vinci, citado en Sigmund Freud, «Leonardo da Vinci and a Memory of his Childhood», 1910 6 Damien Hirst entrevistado por Gordon Burn, 1992, reimpreso en «Damien Hirst and Gordon Burn», *The Guardian*, 6 de octubre de 2001 7 Chris Ofili, citado en Carol Vogel, «Chris Ofili: British Artist Holds Fast to his Inspiration», *New York Times*, 28 de septiembre de 1999 8 Francis Bacon, citado en David Sylvester, *Francis Bacon: Interviewed by David Sylvester* (Nueva York: Pantheon Books, 1975), 71–72 9 Sarah Lucas, *After 2005, Before 2012* (Londres: Sadie Coles HQ / Koenig Books, 2012) 10 Bacon, citado en Sylvester, *Francis Bacon*, 71–72 11 Picasso, citado en Ingo F. Walther, *Pablo Picasso, 1881–1973: Genius of the Century* (Colonia: Taschen, 2000), 8 12 Philippe Parreno entrevistado por Andrea K. Scott, *Artforum* online, 2002 13 Louise Bourgeois (cuya madre era restauradora de tapices) entrevistada por Henry Geldzahler, citado en Joan Acocella, «The Spider's Web: Louise Bourgeois and her Art», *The New Yorker*, 4 de febrero de 2002 14 Dalí, *The Secret Life of Salvador Dalí*, 35 15 Lucas, *After 2005, Before 2012* 16 Ibid. 17 Bourgeois, «The Spider's Web» 18 Willem de Kooning en una entrevista radiofónica con David Sylvester, marzo de 1960. *Véase* www.dekooning.org/documentation/words/content-is-a-glimpse 19 Ian Hamilton Finlay, citado en «Ian Hamilton Finlay», *The Daily Telegraph*, 28 de marzo de 2006 20 Damien Hirst, citado en Simon Hattenstone, «Damien Hirst: "Anyone Can Be Rembrandt", *The Guardian*, 14 de noviembre de 2009 21 Richard Serra, citado en Sean O'Hagan, «Man of Steel», *The Observer*, 5 de octubre de 2008 22 Damien Hirst y Gordon Burn, *On the Way to Work* (Londres: Faber and Faber, 2001), 36 23 Immanuel Kant, *Critique of Judgement* (1790), trad. James Creed Meredith (Oxford: Clarendon Press, 1911) [edición en castellano: *Crítica del juicio*, Barcelona: Espasa Libros, 2007] 24 Hirst y Burn, *On the Way to Work* 25 Willem de Kooning entrevistado por David Sylvester 26 Vincent van Gogh, *The Letters of Vincent van Gogh*, ed. Mark Roskill (Nueva York: Touchstone, 1997) [edición en castellano: *Cartas a Théo*, Barcelona: Idea Books, 2003], 121 27 Nota sin título de Gustav Metzger, sin fecha, reproducida en Elizabeth Fisher (ed.), *Gustav Metzger: Lift Off!* (Cambridge: Kettle's Yard, 2014), 2 28 Dieter Roth, citado en Michael Kimmelman, «Dieter Roth, Reclusive Artist and Tireless Provocateur, 68», *New York Times*, 10 de junio de 1998 29 Gustave Courbet, París, 25 de diciembre de 1861. Reimpreso en Linda Nochlin (ed.), *Realism and Tradition in Art: 1848–1900* (Englewood Cliffs, NJ: Vassar College, 1966). 30 «Art Changes Every Day: Jeff Koons», Art21.org. *Véase* https://art21.org/read/jeff-koons-art-changes-every-day 31 Dalí, *The Secret Life of Salvador Dalí* 32 Anish Kapoor, citado en Ossian Ward, «Anish Kapoor and Richard Serra: Interview», *Time Out*, 13 de octubre de 2008 33 Bruce Nauman, citado en Michele De Angelus, «Oral History Interview with Bruce Nauman», 27–30 de mayo de 1980. *Véase* www.aaa.si.edu/collections/interviews/oral-history-interview-bruce-nauman-12538 34 Phyllida Barlow, citada en Mark Godfrey, «Learning Experience», *frieze*, 2 de septiembre 2006 35 David Hockney, citado en Tim Lewis, «David Hockney: "When I'm Working, I Feel like Picasso, I Feel I'm 30"», *The Observer*, 16 de noviembre de 2014 36 Dalí, *The Secret Life of Salvador Dalí* 37 Michael Craig-Martin, citado en Tim Adams, «Michael Craig-Martin: "I Have Always Thought Everything Important Is Right in Front of You"», *The Observer*, 26 de abril de 2015 38 Lucas, *After 2005, Before 2012* 39 Louise Bourgeois, citada en Richard D. Marshall, «Interview with Louise Bourgeois», *Whitewall*, 23 de agosto de 2007

II Abrirse paso

Los artistas y un marchante ↓*

Edward Allington	Jo Baer
Lynda Benglis	Charlie Billingham
Billy Childish	Nick Goss
Raphael Gygax	Maggi Hambling
Ian Hamilton Finlay	Jenny Holzer
Rachel Howard	Tess Jaray
Allen Jones	Peter Liversidge
Sarah Lucas	Joyce Pensato
Larry Poons	Ged Quinn
Fiona Rae	Robert Rauschenberg
Mary Reid Kelley	*Thaddaeus Ropac
James Rosenquist	Jenny Saville
Conrad Shawcross	David Shrigley
Luc Tuymans	Mark Wallinger
Andy Warhol	Richard Wentworth

=

Abrirse peso

47

Edad a la que celebraron su primera gran exposición

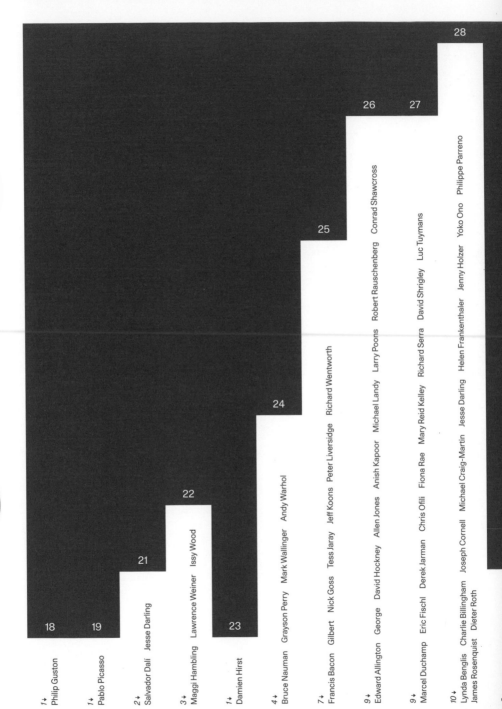

28

26 27

25

24

22

21

18 19 23

1↓ Philip Guston
1↓ Pablo Picasso
2↓ Salvador Dalí Jesse Darling
3↓ Maggi Hambling Lawrence Weiner Issy Wood
1↓ Damien Hirst
4↓ Bruce Nauman Grayson Perry Mark Wallinger Andy Warhol
7↓ Francis Bacon Gilbert Nick Goss Tess Jaray Jeff Koons Peter Liversidge Richard Wentworth
9↓ Edward Allington George David Hockney Allen Jones Anish Kapoor Michael Landy Larry Poons Robert Rauschenberg Conrad Shawcross
9↓ Marcel Duchamp Eric Fischl Derek Jarman Chris Ofili Fiona Rae Mary Reid Kelley Richard Serra David Shrigley Luc Tuymans
10↓ Lynda Benglis Charlie Billingham Joseph Cornell Michael Craig-Martin Jesse Darling Helen Frankenthaler Jenny Holzer Yoko Ono Philippe Parreno James Rosenquist Dieter Roth

31 Jackson Pollock
2↓ Alberto Giacometti

33 Gustav Metzger
32 Marsden Hartley
1↓
2↓ Louise Bourgeois

35 Billy Childish
1↓

37 Jo Baer
1↓

40 Phyllida Barlow
1↓

43 Ian Hamilton Finlay
1↓

44 Willem de Kooning
1↓

53 Joyce Pensato
1↓

58 Auguste Rodin
1↓

El primer estudio

El estudio de los artistas siempre ha tenido una identidad dividida entre su faceta como realidad cotidiana y otra como idea romántica. Son dos facetas que apenas si se pueden separar. Tanto en la vida real como en la mitología popular, el estudio ha ejercido la función de lugar de retiro, trabajo, inspiración, sociedad y sensualidad. Gran parte de esta mitología ha surgido de los propios artistas. En la pintura de 1855 *El taller del pintor*, de Gustave Courbet, el artista figura como un lánguido demiurgo en el corazón de su estudio, rodeado de admiradores parásitos y atendido con cariño por una modelo desnuda. Andy Warhol diseñó una combinación similar de holgazanería y adoración de héroes en The Factory, el lugar de reunión de moda y la línea de producción que presidió, en diversos lugares de Manhattan, entre 1962 y mediados de la década de 1980. Por su parte, en *Un taller en las Batignolles* (1870), Henri Fantin-Latour imagina el estudio como un crisol de charla caballerosa y crítica cortés: el taller se convierte en un nexo entre el artista y su comunidad. La pintura de Philip Guston titulada *El estudio* (1969) tiene connotaciones más introspectivas, ya que transforma al artista en un personaje caricaturesco encapuchado que recuerda a un miembro del Klu Klux Klan —patético, torpe y un tanto siniestro— y que está garabateando su propio retrato. El estudio es un capullo rosa tanto creativo como espacial.

Lejos de estas instancias del estudio como autorretrato, teñido de un cierto grado de narcisismo, el estudio representa —para los artistas que se ocupan de lo perentorio— una necesidad imperiosa. Aunque puede que los artistas actuales se estén volviendo más móviles, adaptables y desarraigados —para algunos, el auge de los medios digitales ha erradicado la necesidad de contar con un lugar de trabajo permanente y dedicado—, la mayoría sigue considerando que su estudio es crucial para la práctica (no es por nada que a la creación artística suele llamársele «práctica de estudio»). El espacio de estudio económico es un recurso cada vez más escaso —lo que hace que los artistas de hoy en día acaben en nuevos y poco probables hábitats, desde Detroit hasta Southend on Sea—, y los alquileres suelen ser mayores que los ingresos. Con todo, el estudio sigue teniendo un papel crucial en la vida de los artistas, y dar con uno tras la escuela de arte sigue siendo un rito de iniciación.

Lynda Benglis
n. 1941

Era importante tomar nota de Virginia Woolf: encontrar una habitación propia. Creo que es algo que todo artista ha de tener en cuenta. Es algo que se convierte en su caparazón exterior.

El primer estudio que tuve estaba en Pixley Street, Wapping. Siempre se da el caso de alguien que conoce a alguien que sabe de algún espacio que se alquila por cuarenta libras a la semana —o tal vez eran cuarenta libras al mes— en los edificios de los páramos sombríos de las zonas a las que nadie querría ir a trabajar porque no hay ningún lugar en el que comprar ni una pinta de leche.

Fiona Rae
n. 1963

Andy Warhol
1928–1987

En los años que siguieron a mi decisión de ser solitario, pasé a ser siempre más popular y tuve siempre más amigos. Profesionalmente, las cosas me iban bien.

Tenía mi propio estudio y un grupito de gente trabajando para mí y llegamos a un acuerdo por el cual podían vivir en mi taller. En aquellos días, todo era suelto y flexible. La gente estaba noche y día en el taller. Amigos de amigos. 1

Compartí un espacio en la década de 1980 con un grupo de amigos de la Studio School. Éramos como una familia. Tenías un trabajo diurno o lo que fuera y luego ibas al estudio a dedicarte a lo tuyo. Tuve un estudio increíble cerca de donde vivo en Brooklyn. Fue en la época en la que podían conseguirse espacios casi por nada. Era lo que llamaban un «salón de baile». Pero no podía convencer a nadie para que me visitara. Era muy poco convencional. Si iban, tenía que cerrar la puerta cuando llegaban, porque sabía que querrían irse de inmediato: tenían miedo de ir a aquella zona.

Joyce Pensato
n. 1941

Andy Warhol

[Quiero] vivir en un estudio. Una sola habitación. Es lo que siempre he querido, no tener nada: ser capaz de librarme de mi basura. Quizá lo ponga todo en microfilmes o en obleas holográficas y me cambie a una habitación. 2

El primer estudio que tuve en Nueva York, junto con John Wesley, fue donde se rodó *Pull My Daisy* [*Tira de mi margarita*, 1959] en un edificio de la Cuarta Avenida. Conocíamos a alguien de California que lo tenía, y como tenía un hijo mayor, querían mudarse a un lugar moderno al otro lado de la calle, así que nos lo vendieron. Era pequeño y todo eso, pero estuvimos allí un año o dos, y luego nos mudamos a otro estudio al lado de [Donald] Judd.

Jo Baer
n. 1929

«Era importante tomar nota de Virginia Woolf: encontrar una habitación propia».
Lynda Benglis

Ian Hamilton Finlay
1925–2006

Mi primer trabajo fue en un estudio de arte comercial: yo era el «chico» que les llevaba el agua a los artistas. Después, trabajé en publicidad durante un año, como redactor, y aprendí algo sobre la brevedad. 3

Hasta hace seis años, solía pintar en la habitación de arriba de la de mi madre.

Billy Childish
n. 1959

Nick Goss
n. 1981

Trabajar en Londres es inspirador y emocionante, pero los únicos estudios posibles están cada vez más a las afueras de la ciudad. Como artista, quiero estar en el meollo de la ciudad, sentirme conectado a las calles y alimentarme de esa energía. Y eso es algo que cada vez resulta más complicado.

Tenía un trabajo en educación comunitaria en el extremo este de Glasgow, y fue gracias a él como me dieron un estudio. Estaba en el último piso de la oficina del departamento de educación comunitaria del ayuntamiento. Me dijeron: «Eres artista. Puedes usar el espacio de arriba si quieres. Allí no hay nadie». Fue en aquel lugar donde hice mis primeras esculturas. Había un club de búsqueda de empleo en la otra planta. Sus miembros eran en esencia unos holgazanes que entraban y destrozaban mis obras.

David Shrigley
n. 1968

«Tuve varios estudios, todos ellos del tamaño de una caja de zapatos [...]».
Rachel Howard

Joyce Pensato

Tuve aquel estudio durante treinta años. Me echaron hace un par de años [por] todo el lío inmobiliario.

El que por aquel entonces era mi novio, Stephen Park, estaba en la Slade con Rachel Whiteread, y ella estaba en un edificio —el edificio Acme de Stratford [este de Londres]— en el que nos alojó a Steve y a mí, así que conseguimos un estudio allí. Y así fue como sucedió: subarriendos que conducen a arrendamientos.

Fiona Rae

Rachel Howard
n. 1969

Tuve varios estudios, todos ellos del tamaño de una caja de zapatos, en Brixton, Vauxhall y Deptford, e intenté llegar lo más lejos posible. Recuerdo lo frustrante que era encontrar tiempo para hacerlo, los malabares para ganar dinero para pagar la pintura y un estudio y para tener el espacio mental con el que hacer mis propias pinturas. Estuve así cuatro años. No iba a ser algo permanente de ningún modo.

HASTA HACE SEIS AÑOS, SOLÍA PINTAR EN LA HABITACIÓN DE ARRIBA DE LA DE MI MADRE.

Billy Childish

«[...] hace falta tener disciplina para lograr la libertad».

Raphael Gygax

Charlie Billingham
n. 1984

La combinación de los tres años de educación gratuita de la Royal Academy y el hecho de que me concedieran después un estudio gratis durante un año me permitió ahorrar algo de dinero y tener tiempo para encontrar un estudio adecuado. Había decidido que, después de la escuela de arte, mi trabajo tendría que tener prioridad sobre mi comodidad y estilo de vida. Durante mucho tiempo había buscado una nave industrial para comprarla, y al final encontré una en el sur de Londres y la financié con un importante préstamo bancario. Cuando me mudé, había muy pocos artistas o estudios cerca, aunque, gracias a la abundancia de propiedades comerciales en la zona y a la escasez de estudios en Londres, no pasó mucho tiempo hasta que hubo muchos artistas y creadores cerca.

Jenny Saville
n. 1970

Teníamos una casa grande y vieja y en el pasillo de abajo había una extraña alacena. Seguí husmeando y, al final, mi madre me la dio: se convirtió en mi primer estudio, y solo yo podía entrar. *4*

Sarah Lucas
n. 1962

De la misma manera que al leer un libro lo que realmente sucede tiene lugar en una especie de no espacio, en una suerte de atmósfera. Trabajo de una forma muy parecida, sin centrarme en un espacio concreto ni sentarme en una habitación con un cierto espacio para pensar qué voy a hacer. *5*

Raphael Gygax
n. 1980

Salvo en contadas excepciones, creo que es muy importante que los artistas jóvenes (y los mayores) tengan un espacio en el que sustentar y desarrollar su práctica artística. Creo que leer un libro, ver exposiciones, escribir una declaración o pensar en estrategias puede formar parte de la «práctica del estudio» tanto como la creación en sí de una obra de arte. Así que, en realidad, el tiempo de estudio «activo» no tiene por qué ocurrir en el estudio, sino que se produce a través de la «conciencia». Así que la cuestión es cómo financiar eso cuando el arte aún genera pocos ingresos, o ninguno. La respuesta sencilla y poco romántica es conseguir un trabajo a tiempo parcial. Huelga decir que es mejor si ese trabajo guarda alguna relación con el mundo del artista; por ejemplo, trabajar en una galería o algo que se relacione con sus intereses artísticos. Aunque pueda sonar paradójico, hace falta tener disciplina para lograr la libertad. Sobre todo al principio.

Hacerse notar

El apoyo del profesorado, llamativas exposiciones de licenciaturas, Instagram, premios, controversias, pases privados, fiestas, autoprostitución: existen muchas maneras de hacerse notar. Aunque el trabajo original y sugerente sigue siendo la apuesta más segura para lograr el éxito, encontrar un público de personas influyentes rara vez es fácil para el artista joven o desconocido. Por cada artista brillante que «se descubre» —alcanzando el éxito comercial y museístico (aunque lo pierda al poco)—, centenares de ellos se suman en una relativa oscuridad. Siempre ha sido así: la vida de Vincent van Gogh se ha convertido en el trágico cliché del artista subestimado, y figuras tan canónicas como Paul Cézanne y Auguste Rodin experimentaron un intenso y debilitante rechazo a lo largo de buena parte de su carrera.

Durante los últimos cuarenta años, los antiguos canales de reconocimiento han desaparecido y se han disuelto en un conjunto más amplio de «oportunidades» en las que el éxito puede parecer omnipresente a la vez que escurridizo. Los artistas han recurrido a toda una serie de medidas de autogestión: llamar a los marchantes, ir a clubes para montar exposiciones, pedir favores a los amigos o incluso (en el caso de Damien Hirst) copiar la agenda de contactos de la galería en la que trabajaba como técnico a tiempo parcial. Al mismo tiempo, muchos sostienen que lo que catalizó su éxito fue la falta de arribismo y el compromiso con las ideas más que con la búsqueda de atención.

> «Los jóvenes artistas
> no deben adherirse
> a ninguna tendencia
> evidente».
>
> Thaddaeus Ropac

Sobre cómo venderse ↓

Luc Tuymans
n. 1958

Hay que ser lo más reconocible posible, pero no en términos de marca, sino en términos de ingeniosidad.

Ya que nadie se va a complicar la vida para ayudarte, tienes que pensar en cuáles son tus mejores recursos. La amistad y las dotes sociales elementales me parecieron los mejores amigos, y si conoces a suficientes personas que reflejen eso, ya tienes una masa crítica. La palabra *crítico* es importante, pero no cuando se usa con fines programáticos o para sonar pomposos. Sacar las cosas adelante cuesta bastante, y disponer de las suficientes destrezas vitales para atajar te permite tomar las curvas con estilo.

Richard Wentworth
n. 1947

Mary Reid Kelley
n. 1979

Estáte presente con las personas cuando las conozcas, y reconoce y acepta lo que deseen darte en lugar de tratar de extraer lo que crees que deberías recibir de ellas. Además, solicita todo aquello (subvenciones, residencias, becas) para lo que creas estar remotamente cualificado. Incluso las solicitudes rechazadas se verán y serán objeto de debate.

Nunca jamás he seguido una trayectoria profesional ni he salido con gente para usarla en beneficio propio.

Billy Childish

Lynda Benglis

Sigue tus sentimientos y tu intuición e incorpóralos en contextos particulares. Piensa con claridad: ¡no hay más! 6

Lo más importante para un artista es dar con su propio lenguaje, estar lo más informado posible y, a la vez, lo menos influenciado posible. Los jóvenes artistas no deben adherirse a ninguna tendencia evidente.

Thaddaeus Ropac
n. 1960

Luc Tuymans

A los jóvenes artistas de hoy en día les aconsejaría que no se hagan artistas solo para ganar dinero o con la única intención de tener éxito. Les aconsejaría que creen significados, lo que a la larga es algo que persistirá, además de que es la parte más fascinante.

A los veintitantos años, lo cierto es que no me preocupaba demasiado por tener una carrera. Vivía en un piso compartido en el que hacía dibujos en blanco y negro. Eso me llevó a publicar mis propios libros como forma de publicidad. Los enviaba a *Private Eye*, y por lo general me respondían con una carta de rechazo formal. Sin embargo, eso me llevó a hacer la obra con la que acabé alcanzando el éxito.

David Shrigley

Mary Reid Kelley Jamás intentaría influir en un crítico de arte ni en un periodista. Tienen sus propios criterios creativos e intelectuales, al igual que los artistas.

Pete [Doig] me presentó a gente. Fui a su primera exposición. Fui a «Minky **Billy Childish**
Manky» [1995, celebrada en la South London Gallery] y mantuve algunas conversaciones ridículas con Hirst y con el dúo Morecambe y Wise —Gilbert &
George—, ya sabes, solo conversaciones tontas. Y me invitaron a fiestas. Siempre le decía a la gente: «No
hago arte; creo imágenes». Y se cabreaban de verdad.

«[...] hay toda
una infraestructura
de distintos elementos
con la que visibilizar
a los jóvenes artistas».
Mark Wallinger

David Shrigley A principios de la década de 1990, recibí un encargo de Book Works —llevan mucho tiempo funcionando—, que publican libros de artistas en Londres. Fue el primer libro que publicó alguien que no fuera yo. El editor era Michael Bracewell. Después, escribió sobre mí en la revista *frieze*: aparecí en portada en octubre de 1995. Y eso fue básicamente todo: salí en la portada de *frieze*, para disgusto de Jonathan [Monk]. Fui por la vía rápida.

Solía tocar en pequeños grupos de punk rock: no teníamos agente ni ambición. **Billy Childish**
Además, solía hacer exposiciones en cooperativas en Alemania. Pero entonces, por alguna extraña razón, salí en la portada de *Artscribe* a principios de
la década de 1990, algo por lo que Tracey [Emin] estaba esforzándose mucho
y por lo que la gente daría la vida. A mí no me interesaba demasiado. Ni me di
cuenta.

Mark Wallinger En la década de 1980, los únicos incentivos o salidas que teníamos la gente
n. 1959 como yo eran el John Moores Painting Prize, cada dos años, y el Whitechapel
 Open, y no había más. En la actualidad, hay toda una infraestructura de distintos elementos con la que visibilizar a los jóvenes artistas. Pero, de la misma manera, tratar de encontrar
un espacio asequible probablemente sea lo más difícil a lo que se enfrentan los jóvenes artistas de hoy en
día.

No pensaba en tener una casa ni un automóvil ni en formar una familia. **David Shrigley**
Supongo que no es algo que se haga cuando se tienen veinticuatro o veinticinco años.

Jo Baer

Las primeras pinturas que hice en Nueva York se titularon *The Koreans* [*Los coreanos*, 1962]. No logré llevarlas a ninguna galería. No querían ni tocarlas. Ivan Karp, un marchante de Leo Castelli, las vio y dijo: «Son las pinturas más agresivas que jamás haya visto, y no concibo la idea de que nadie compre ni una». Cuando me disponía a quemarlas, Dan Flavin, un amigo, me dijo: «No, me las quedo». Lo cierto es que no se las quedó, sino que las guardé en el estudio de otro artista y tuve que asumir el alquiler. No se expusieron hasta 1972.

Presentar obras para exposiciones ha de seguir siendo la mejor forma de hacerse notar. New Contemporaries y la Royal Academy Summer Show, por ejemplo, son oportunidades para mostrar el trabajo propio en un ambiente profesional y a la vista de cazatalentos. La disciplina de rellenar formularios, enmarcar, pagar las tasas de presentación y enfrentarse al rechazo —con suerte— ocasional forma parte del proceso de endurecimiento.

Allen Jones
n. 1937

«Nunca pensé en llevar una carrera, por eso hice una».
Luc Tuymans

Thaddaeus Ropac

Sigo creyendo mucho en la antigua práctica de enviar *porfolios*. Estudiamos con atención todo lo que se nos envía, a menudo como un equipo. Hablamos mucho con críticos y comisarios que nos mencionan artistas. Son muchas las galerías que observan a los jóvenes artistas con gran cuidado y meticulosidad, por lo que los artistas no deberían tener que dar a conocer su obra de una forma espectacular.

Jamás he abordado a nadie. Tracey [Emin], en la época en la que estaba en Maidstone, intentó organizarme un par de exposiciones y algunos recitales de poesía. Una novia que tuve a mediados de la década de 1980 intentó conseguirme algo de dinero: repartió folletos y conseguí celebrar una exposición en un banco belga llamado Spar Credit. Algo muy extraño, y de lo que no me he acordado hasta hace un par de años, es que la Pollock-Krasner Foundation me concedió cuatrocientas libras para materiales porque mi novia les había enviado diapositivas de mis fotografías. Es muy curioso, porque a menudo me he quejado de [Jackson] Pollock y no me he detenido a mirar a [Lee] Krasner, aunque mis amigos me dicen que tiene mucha más sustancia que Pollock. Pero aquello me llegó de una forma indirecta.

Billy Childish

Luc Tuymans

Nunca pensé en llevar una carrera, por eso hice una.

[...] SI LE DICES QUE SÍ A ALGO, PUEDE SUCEDER ALGO MÁS. PERO SI LE DICES QUE NO, SABES QUE NO SUCEDERÁ.

Fiona Rae

Es esencial que los artistas puedan articular dos o tres frases coherentes so- Raphael Gygax
bre su obra. Pueden usar un lenguaje sencillo. No tienen por qué emplear un
léxico que no se entienda. En serio, jamás tienen que usarse palabras que no
se comprendan. En resumidas cuentas: creo que sentar algunas de las bases
fundamentales en vez de dejar que lo haga alguna otra persona es una forma
de empoderarnos.

Billy Childish Hasta cumplir los cincuenta no me he tomado un descanso como pintor.

Como comisario, soy muy reacio a hacer «visitas al estudio», ya que siempre Raphael Gygax
crean expectativas y ponen a ambas partes bajo mucha presión. Así que no es-
toy seguro de que enviar invitaciones a los comisarios para que hagan visitas a
los estudios sea la mejor estrategia. Me parece un tanto humillante. Siempre recomiendo a mis alumnos
que creen «comunidades» con sus amigos, con personas de ideas afines, que establezcan espacios, que
inicien un discurso. No esperes como una «víctima indefensa» a que alguien te busque, ya que lo más pro-
bable es que eso no te pase nunca. ¡Tienes que empoderarte por ti mismo! Sé que es más fácil decirlo que
hacerlo. Hace falta energía. Pero lo bueno es que dicha comunidad, además de darte seguridad, también
será tu primer público. Y se puede seguir adelante a partir de ese punto: los comisarios aparecen tarde o
temprano. La mayoría son unas criaturitas curiosas que pueden percibir la energía. Al menos algunos de
ellos.

La autodeterminación ↓

Tess Jaray El arte joven posee algo muy especial. Es una fase en la que los artistas po-
n. 1937 tenciales están más abiertos a nuevas ideas, al mundo, en la que todo parece
 posible. El arte joven tiene una naturaleza muy especial; para mí, es casi como
 un movimiento en sí. Y quizás los mejores artistas sean aquellos que no pier-
 den del todo esa naturaleza, pero es algo que rara vez se da.

Fue a comienzos de la década de 1990 cuando me di cuenta: ¿qué estaba ha- Joyce Pensato
ciendo? Mi padre había muerto. Me vi desempeñando un trabajo tres o cuatro
días a la semana y del que me quejaba mientras muchos amigos celebraban
exposiciones. Y pensé que tendría que concederme algo de tiempo.

David Shrigley Había una pequeña escena en Glasgow por aquel entonces: todos se conocían
 entre sí y era el lugar en el que estar. Tenías subsidio de vivienda y un trabajo a
 tiempo parcial y te podías dedicar a lo tuyo.

«La pintura figurativa
era la forma de ganarse
la vida».
David Shrigley

En la escuela de arte, creamos algo llamado Slade Engine [Motor Slade], que fue una colaboración entre nuestro año en la Ruskin y la Slade. Organizamos exposiciones en una docena de almacenes y logramos que acudieran a verlas tantos como pudimos. Funcionamos como una especie de colectivo, aunque seguíamos siendo artistas autónomos. Nos encargamos de toda la publicidad e imprimimos las postales. Fue una forma estupenda de movilizarnos. A partir de ahí entré en New Contemporaries.

Conrad Shawcross n. 1977

David Shrigley

Cuando me licencié, no me parecía que los de mi generación pudieran convertirse en artistas profesionales. Creía que la única forma de hacer carrera en las bellas artes era la pintura figurativa. Ese era el ejemplo que habían dado artistas tales como Stephen Campbell y Adrian Wiszniewski. La pintura figurativa era la forma de ganarse la vida.

La idea que tuvo Damien [Hirst] de hacer «Freeze» en 1988 fue como maná caído del cielo: fue algo en lo que podía trabajar. En aquella época, nadie iba a ver lo que hacían un montón de chicos recién licenciados. A nadie le importaba. ¿Por qué habría de importarles? Así las cosas, había una motivación autogestionada. Hubo que trabajar mucho para preparar el edificio, y había mucha tensión y peleas porque éramos un grupo de estudiantes de arte.

Fiona Rae

David Shrigley

Estaba aprendiendo a tocar la guitarra y estaba en grupos y esas cosas; había otras cosas que quería hacer. Pero todavía seguía centrado en hacer dibujos.

«A nadie le importaba [...] lo que hacían un montón de chicos recién licenciados».
Fiona Rae

Una parte de mí pensaba: «Ay, es inútil, nadie vendrá, ¿qué sentido tiene?». Pero, después, también pensaba: «Es una oportunidad; ¿quién sabe? ¡Hagámoslo!».

Fiona Rae

Rachel Howard

Otro artista me pidió que participara en una exposición colectiva. Aquello supuso un punto de inflexión. Así que empaqué mis pinceles para Damien [Hirst] y a los veinticinco años empecé a exponer mis pinturas. Soy plenamente consciente de que los licenciados actuales tienen las cosas mucho más difíciles en muchos sentidos: la incertidumbre política y económica, el mero hecho de que los espacios para estudios escaseen tanto en Londres hoy en día, los préstamos estudiantiles, etc. Pero esta es la realidad de todos los estudiantes de arte tras acabar la universidad.

SIEMPRE LE DECÍA A LA GENTE: «NO HAGO ARTE; CREO IMÁGENES». Y SE CABREABAN DE VERDAD.

Billy Childish

«La cabeza solo hace falta [...] para calibrar el corazón».

Tess Jaray

Fiona Rae

Una de las cosas que he aprendido a lo largo de los años es que si le dices que sí a algo, puede suceder algo más. pero si le dices que no, sabes que no sucederá.

Lo cierto es que no había recursos en Glasgow a comienzos de la década de **David Shrigley**
1990. No había, por ejemplo, galerías comerciales, y solo uno o dos espacios interesantes —CCA, Tramway...—. No era como si hubiera comisarios o galeristas con los que intentaras congraciarte. Todos los comisarios —toda la «gente importante»— eran personas que venían de visita. Quizás si se montaba un cierto revuelo cuando iban. Pero para mí, lo inspirador era verme rodeado de otras personas que querían hacer obras, que querían ser artistas.

Tess Jaray

Es probable que me lo esté imaginando, pero creo que el mejor consejo que recibí al principio fue el viejo cliché de «Sé fiel a ti misma como artista». Huelga decir que como artista joven no entiendes en realidad lo que significa, ya que estás muy ocupada tratando de ser como algún artista admirado de más edad, y aún no sabes lo que es ser «tú misma». Pero, en esencia, es verdad, ya que, a menos que comuniques algo desde tu propia perspectiva, seguirás basándote en las ideas de otros. Aunque la palabra *ideas* no es del todo adecuada, ya que la mayor parte de la creatividad visual procede del corazón, no de la cabeza. «La cabeza solo hace falta, en mi opinión, para calibrar el corazón».

En la década de 1980, tras la escuela de arte, solo hice una o dos exposicio- **Joyce Pensato**
nes colectivas con amigos. Estuve al margen. Iba a lo mío en Brooklyn. Era cualquier cosa que pudieras meter en el currículum, lo cual no era gran cosa.

**James
Rosenquist
1933–2017**

Nueva York es tan caro que el o la joven artista piensa que tiene que mostrar su arte cuanto antes y que los críticos le dirán que apesta y que él o ella dirá: «Ay, no; ¿se me da de verdad tan mal? ¡Qué horror!», y que después tendrá que redoblar sus esfuerzos para demostrarle al público que en realidad se le da bastante bien. *7*

Lo que de verdad quería hacer —y es una de las cosas que me distinguía de la **Jo Baer**
mayoría de los artistas que conozco— era elaborar una obra que jamás hubiera visto. Si bien podía tomar partes de otros artistas, quise hacer cosas que nunca hubiera visto antes.

**Jenny Holzer
n. 1950**

Celebré mi primera exposición después de que Dan Graham viera los carteles anónimos que había pegado en las calles de Nueva York y me preguntara quién los había hecho. Dan me recomendó a Rüdiger Schöttle en Múnich, tras lo que Kasper König me fichó para su exposición «Westkunst». *8*

Las primeras exposiciones

La primera exposición de un artista, al igual que la primera línea de una novela, puede ser impresionante, torpe o anodina. Se trata de una suerte de primer envite, por lo general de una presentación de titulaciones. Pero para muchos también es una etapa decisiva en el largo proceso de convertirse en artista; una especie de momento «*Look at me now and here I am*», por tomar prestada la firme autoafirmación de Gertrude Stein. Un momento en el que el autodescubrimiento se funde con la emoción y la angustia por «ser descubierto». Muchos artistas, cuando se les pregunta sobre su primera exposición, recuerdan el primer proyecto importante: aquel con el que «comenzó todo» (aunque no lo pareciera en aquel momento). De ahí que la «primera exposición» pueda ser una construcción de la memoria, una retrospectiva con la que cada uno cartografíe sus inicios.

Abrirse paso

II

Mi primera exposición fue la de licenciatura. Aunque la obra pasó desapercibida, fue la primera vez que sentí la responsabilidad de trabajar dentro de un espacio. Fue una importante lección.

Ged Quinn
n. 1963

«[...] hay que abrirle las puertas a todo el mundo».

Joyce Pensato

Joyce Pensato

Estuve en una exposición estival con Paul McCarthy en 1992. Lo conocí antes de que se convirtiera en «Paul McCarthy». Tenía una caja de juguetes, y pensé que él había entrado en mi estudio y se los había llevado. Aquella fue mi primera experiencia de lo que es ser visible de veras.

Conocí a Tracey Emin cuando me expulsaron de Saint Martin's y ella estudiaba moda en Medway. No salgo con artistas, ni monto fiestas ni me codeo con nadie. Pero sí que tengo a Tracey Emin y a Peter Doig por amigos. En torno a la época en la que Pete ganó el John Moores Prize, él dirigía una cooperativa en Cubitt Street y organizó una exposición mía.

Billy Childish

Joyce Pensato

En 1990 o 1991 tenía planeada una exposición individual en la galería Fiction/Nonfiction, dirigida por José Freire. La canceló dos semanas antes de su celebración. Me quedé conmocionada. Había contado con que ese iba a ser mi gran momento. Pero cuando lo pienso ahora, no era el momento adecuado. A raíz de la cancelación, muchos amigos artistas hicieron que la gente fuera a ver mi estudio. Antes de eso, había intentado hacerlo todo por mi cuenta, lo que fue una estupidez, porque hay que abrirle las puertas a todo el mundo.

Al final, Richard Bellamy me concedió una exposición por accidente. Tenía varias galerías, y expuso a [Claes] Oldenburg, [Donald] Judd y a toda esa gente. Esa exposición me llevó acto seguido al Guggenheim con «Systemic Painting» [1966, comisariada por Lawrence Alloway], y a partir de ese momento mi obra estuvo en exposiciones museísticas: fue el comienzo del arte minimalista. Una pieza fue comprada para el Museum of Modern Art y otra para el Guggenheim. Así las cosas, mi primera obra expuesta pasó de inmediato a los museos. Mi historia es muy diferente de la de los demás. Y no había nadie que me aconsejara; me limité a hacer lo que estaba haciendo.

Jo Baer

Joyce Pensato

La conmoción que me provocó la cancelación de mi exposición me hizo reflexionar sobre lo que estaba haciendo. Y eso fue muy importante. Aunque estaba haciendo dibujos de Mickey Mouse, mis pinturas eran totalmente abstractas: estaba muy dividida. Me hizo preguntarme por qué me estaba obligando a hacer pinturas abstractas y si no debía dedicarme a lo que me gustaba.

En ese momento, se percibió que «Freeze» [1988, edificio del Port of London Authority] había tenido un gran impacto. Hubo noches de estreno muy agradables, lo hicimos con toda la profesionalidad de la que fuimos capaces y hubo mucho optimismo. El mito de «Freeze» tardó en consolidarse. Con todo, a partir de «Freeze», Adrian Searle me seleccionó para formar parte de una exposición colectiva en la Serpentine [Gallery]. Después, Stuart Morgan me seleccionó para «Aperto» en la Bienal de Venecia [1993]. Y así es como me fue a mí.

Fiona Rae

David Shrigley

Me licencié en 1991, y, al año siguiente formé parte de una exposición colectiva junto con Martin Creed en la Transmission Gallery. Ya en 1995, se me invitó a celebrar una exposición individual en la misma. Es una pequeña galería, un espacio dirigido por artistas, pero por aquel entonces era muy importante. Representó el espaldarazo de mis compañeros, ya que el comité lo conformaban mis amigos, y solo se seleccionaba a un artista local para que realizara una exposición individual cada año.

La exposición de la Serpentine fue muy emocionante. Yo participé con cinco grandes pinturas. Pero ni siquiera sabía que podía ir y estar allí cuando las colgaran. Todos los demás artistas estuvieron allí, y yo me limité a enviar diez pinturas en una furgoneta. Fue Adrian Searle quien las recogió y las colgó. Después me pasé por el pase privado y vi cuáles había cogido, lo cual fue un poco chocante. En ese momento pensé: «¡No, no!, ¡no eran esas!». Pero sí que lo eran.

Fiona Rae

II

«De hecho, creo que Charles Saatchi de verdad hace el tonto».
Edward Allington

Conrad Shawcross

Celebré una exposición al año de licenciarme, una exposición individual en Cork Street. Fue la galería la que se puso en contacto conmigo. Fue «The Nervous Systems» [2003, Entwistle Gallery], que consistía en una gran máquina con cuerdas. La compró Saatchi y tuvo buenas críticas. Así que ahí es donde empezó.

De hecho, creo que Charles Saatchi de verdad hace el tonto de esta forma: estás elaborando tu obra y, aparece un coleccionista que te dice que te compra toda la obra en el acto. Cuesta decir que no. Después, y es algo que Saatchi ha hecho, el coleccionista decide que no quiere las obras y las pone todas en el mercado. Es esto lo que hizo después de comprar a todos los artistas de Dekor de la Sonnabend Gallery de Nueva York. Acabó con la galería, y con los artistas.

Edward Allington
1951–2017

NO ERA LO SUFICIENTEMENTE BUENA PARA NUEVA YORK, NI PARA UNA PRIMERA EXPOSICIÓN NI PARA NADA.

Jo Baer

EN ESE MOMENTO PENSÉ: «¡NO, NO!, ¡NO ERAN ESAS!». PERO SÍ QUE LO ERAN.

Fiona Rae

Maggi Hambling
n. 1945

A finales de mi residencia en la National Gallery, en 1981, Nicholas Logsdail me pidió que almorzáramos juntos. Me dijo: «Bueno, se te está dando muy bien; lo de la National Gallery es fantástico, Maggi. Pero ahora tienes que ir a Berlín». A lo que le respondí: «No quiero ir a Berlín; lo que quiero es regresar a la tranquila soledad de mi estudio». Lo ultimo que quería era marcharme a ningún lugar. No iba a permitir que me dijeran que me fuera a Berlín.

Mi primera exposición individual [se celebró] en Londres en 1998... Recuerdo que me pregunté si iría alguien, olvidando que había invitado a todos y cada uno de los que había conocido antes de la inauguración. 9

Peter Liversidge
n. 1973

Billy Childish

Matthew Higgs se puso a trabajar para White Columns en Nueva York, y dijo: «Vale, haré una exposición contigo en White Columns». No salió nada durante seis años. Y, después, cuando sucedió, el Institute of Contemporary Arts le dijo: «¿Crees que también hará alguna él aquí?». Y, así, de no tener exposiciones ni estatus en el mundo del arte, de repente me vi con una exposición en el ICA y otra en White Columns. Después, Matt [Higgs] me dijo: «Ah, Tim Neuger se acercó a la galería porque le cancelaron el vuelo. Le dije que fuera a ver la exposición». Y Tim me propuso hacer una exposición conmigo. Yo no sabía nada de la neugerriemschneider [Berlín] ni de ninguna de esas galerías.

«[...] de no tener exposiciones ni estatus en el mundo del arte, de repente me vi con una exposición en el ICA y otra en White Columns».
Billy Childish

Encontrar una galería

Mucho antes que las megagalerías, las galerías comerciales fueron decisivas para favorecer a los artistas: desde los legendarios marchantes parisinos como Paul Durand-Ruel y Ambroise Vollard (adalides de, respectivamente, el impresionismo y el vanguardismo), hasta empresarios de la Nueva York de mediados de siglo tales como Leo Castelli, Richard Bellamy, Peggy Guggenheim y la notoriamente severa Betty Parsons. La mayoría de los artistas necesitan una galería, al igual que los escritores dependen de agentes y editores. Las galerías ofrecen una plataforma en la que exponer las obras, un respaldo comercial, una muleta emocional y un banco de pruebas. De la misma manera, las galerías necesitan artistas, y muchas están en una constante búsqueda de talentos nuevos o desconocidos. ¿Cómo han negociado los artistas los delicados y opacos canales de promoción que conducen a la representación? ¿Cómo encajan las galerías en la vida laboral de los artistas y la facilitan?

Las galerías forman parte del sistema. Sin una galería, no se puede llegar don-
de se quiere. Vender es difícil. A muchos artistas no se les da bien. Hace falta
una disposición infinita a la autohumillación.

Ged Quinn

«Sin una galería,
no se puede llegar
donde se quiere».
Ged Quinn

Jo Baer

Me fui a vivir a Nueva York en 1960 junto con John Wesley, quien por aquel en-
tonces era mi marido. Mientras se dedicaba a hacer algunas de las primeras
obras de pop art, yo andaba haciendo otras cosas. Me di una vuelta por las
galerías y concerté citas con Leo Castelli y otros. Richard Bellamy contaba
con varias galerías en Nueva York. Así que decidí concertar una cita con él.

A comienzos de la década de 1990 pensaba que no lograría meterme en nin-
guna galería. Después, Leslie Waddington vio mi obra en «Aperto» [1993,
Bienal de Venecia] y quiso que hiciera una exposición.

Fiona Rae

Jo Baer

Pero luego, al volver a casa, observé lo que estaba haciendo y cancelé todas
las citas. La verdad es que la obra no era lo suficientemente buena. No era lo
suficientemente buena para Nueva York, ni para una primera exposición ni para
nada. Hay una fotografía en la que salgo con mi mejor vestido negro cancelando todas las citas por teléfo-
no. Salgo muy guapa, con ropa buena y con un niño al fondo. O tal vez fuera un gato.

Había llegado a un callejón sin salida muy grave, y me llevé un montón de pin-
turas conmigo, fui allí y pregunté si podía ver [a Betty Parsons]... Y entonces me
encontré en aquella pequeña habitación, rodeado de esas criaturas inferiores
de mi creación, tratando de averiguar si debía huir o si era mejor quedarme allí
parado en aquella soledad. Y antes de que pudiera decidirme, ella regresó y me
dijo: «Bueno, ¿qué son?». *10*

**Robert
Rauschenberg
1925–2008**

Ged Quinn

Al principio la tentación es sacar demasiado del estudio, y algunas galerías se
aprovechan de ello. La verdad es que ignoro si hay formas de controlar el mer-
cado de tu obra, así que no lo intento.

EXISTE ALGO LLAMADO ART BASEL.

Billy Childish

Maggi Hambling Mi primera exposición se celebró en Londres, en la Morley Gallery, en 1973. Eso fue antes de participar en «British Painting» [1974, Hayward Gallery], y fue entonces cuando me di a conocer de veras. Jeffrey Solomons, director de Fischer Fine Art, la gran galería de por aquel entonces, fue a la exposición de la Morley Gallery y se detuvo ante una gran pintura que había hecho de Lett Haines. Me dijo: «Si me haces veinte de estas, te monto una exposición». Claro está que muchos le habrían hecho esas veinte, pero yo le dije: «Es una pintura; no voy a hacer diecinueve más. ¿A qué te refieres?».

Mi galería me encontró a mí: había celebrado una exposición individual y había **David Shrigley**
participado en un par de ellas colectivas y también había sido portada de *frieze*. Pero lo cierto es que no había hecho muchas obras. Solo había creado unos cuantos libros. Me pasaba la mitad del tiempo aprendiendo a tocar la guitarra.

Jo Baer Me topé con una galería por casualidad. Barbara Rose, la esposa de Frank Stella, estaba preparando un artículo sobre el minimalismo titulado «ABC Art». (Era una especie de novia de Judd, una de las novias —aunque no sé si alguna vez se acostaron—, y yo era vecina suya). Vino e hizo algunas fotografías, aunque, cuando le publicaron el artículo, no me llegó a mencionar nunca. Pero las imágenes sí que salieron. Y fue gracias a eso que Donald Droll, de la Fischbach Gallery, me llamó y me propuso exponer.

Es muy importante tener una galería. Pero no lo es todo: trabajo mucho fuera **Conrad**
de galería. Hago encargos públicos y otras cosas en las que no participa mi **Shawcross**
galería.

Jo Baer No me llevaba bien con ellos, y por muchas razones, así que dejé la galería; no me daban dinero. Ah, y además siempre describían mis pinturas como «campos nevados» y cosas así, cosa que me parecía ridícula.

La galería tiene el papel crucial de hacer de intermediario entre el artista, **Thaddaeus**
el estudio y el público en general, entre los que están los coleccionistas, los **Ropac**
comisarios y los críticos. Los artistas deben concentrarse en su arte, y no en exponer, promover y colocar sus obras. Sin una galería, los artistas no pueden consagrarse por completo a su obra.

«Sin una galería, los artistas no pueden consagrarse por completo a su obra».
Thaddaeus Ropac

«[...] hay que asegurarse de tener alguna relación con el programa de la galería».

Raphael Gygax

Billy Childish

Tim Neuger me dijo: «Existe algo llamado Art Basel —de lo que nunca jamás había oído hablar—, y vamos a hacer una exposición individual tuya allí». Así que fui a Art Basel, aunque nunca suelo ir a cosas de esas. Me presenté allí y había un equipo de televisión y todo el mundo andaba loco con mi exposición porque se había vendido todo el primer día. Había mucho interés en lo que estaba haciendo, y así es como Lehmann Maupin —Rachel Lehmann— vio mi obra (dijo que nunca había oído hablar de mí) y me pidió ser mi representante.

Joyce Pensato

En 1994 pasé de no tener exposiciones individuales a montar tres exposiciones individuales, todas en Francia. Luego regresé a Nueva York y me fui con la Max Protetch Gallery. Ahí es donde celebré mi primera exposición en Nueva York. Tenían un montón de grandes artistas, pero no podían conservarlos. Y tampoco se volcaron en mi obra, así que los dejé en 1997. Pensé que podía irme mejor. Conocía a mucha gente, así que esperaba poder dar con otra galería, pero no era algo que se mediera demasiado bien. Casi siempre volvía a París, y allí me pareció encontrar más apoyo.

Larry Poons
n. 1937

Galerías... me recuerdan a la expresión legal «independientemente de que exista una razón». Es así. Hay un club en este país, el Sports Car Club of America, cuyo manual dice: «Podrá ser expulsado de nuestra organización independientemente de que exista una razón». Me parece una expresión maravillosa. Y me imagino que siempre hay un montón de abogados en las filas del Sports Car Club que andarán litigando con las autoridades. Así que las autoridades, hartas de lidiar con todos esos abogados listillos, habrán dicho: «Mirad, os podemos echar independientemente de que exista una razón; ¡adiós! Y si no estáis de acuerdo, no tenéis por qué inscribiros y darnos dinero».

Luc Tuymans

Las galerías son cada vez más y más grandes; resultan como monolitos en el paisaje. En ese sentido son muy peligrosas. Fue entonces cuando decidió convertirse en artista. En mi época, era mucho más sencillo. Es lo único que puedo decir. Porque todo este lastre, y todos estos problemas relacionados en gran medida con el mercado, no eran tan inmediatos por aquel entonces.

Raphael Gygax

Que necesites una galería depende del tipo de trabajo que hagas —un artista que trabaje en el campo de la llamada «investigación artística» no tiene por qué recurrir a la fuerza a una galería comercial, sino que tendrá que pelear en un campo de batalla muy diferente—, a saber, la academia. Para los artistas que trabajen sobre todo en el ámbito expositivo —el modelo paradigmático de la era moderna— es muy útil contar con una galería. Pero es muy importante tener en cuenta que el «mercado de las galerías» es tan plural como el mercado del arte. Y se engaña quien crea que el objetivo final tenga que ser una de las diez principales galerías del mundo. Revisa el programa de la galería: hay que asegurarse de tener alguna relación con el programa de la galería. Aunque la simpatía desempeña un gran papel, nunca está de más conocer la reputación del galerista.

GALERÍAS...
ME RECUERDAN
A LA EXPRESIÓN
LEGAL
«INDEPENDIEN-
TEMENTE DE
QUE EXISTA
UNA RAZÓN».

Larry Poons

Notas

1 Andy Warhol, *The Philosophy of Andy Warhol: From A to B and Back Again* (Nueva York: Harcourt, 1975) [edición en castellano: *Mi filosofía de A a B y de B a A*, Barcelona: Tusquets Editores, 1998], 24 2 Ibíd., 196 3 Ian Hamilton Finlay, citado en James Campbell, «Avant Gardener», *The Guardian*, 31 de mayo de 2003, 22 4 Jenny Saville, citada en Rachel Cooke, «Jenny Saville: "I Want to Be a Painter of Modern Life, and Modern Bodies"», *The Guardian*, 9 de junio de 2012 5 Sarah Lucas, citada en Brigitte Kölle, «You Can't Hide Behind a Cloud all the Time: Brigitte Kölle in Conversation with Sarah Lucas», in Brigitte Kölle (ed.), *Sarah Lucas*, catálogo de la exposición (Frankfurt am Main: Portikus, 1996) 6 Lynda Benglis, citada en Micah Hauser, «An Interview with Lynda Benglis, "Heir to Pollock", on Process, Travel and Not Listening to What Other People Say», *Huffington Post*, 25 de marzo de 2015 7 James Rosenquist entrevistado por Jane Kinsman, Florida, mayo de 2006 (web de la National Gallery of Australia: www.nga.gov.au/Rosenquist/Transcripts.cfm) 8 Jenny Holzer, citada en Rain Emuscado, «10 Influential Artists Recall their First Exhibitions», Artnet, 11 de agosto de 2016 9 Peter Liversidge, citado en Emuscado, «10 Influential Artists Recall their First Exhibitions» 10 Robert Rauschenberg entrevistado por Barbaralee Diamonstein-Spielvogel, «Inside New York's Art World», 1977, Diamonstein-Spielvogel Video Archive

III Sobre el mundillo

Edward Allington	Carl Andre
Jo Baer	Lynda Benglis
Billy Childish	Joseph Cornell
Jesse Darling	△ Raphael Gygax
Ian Hamilton Finlay	Damien Hirst
Howard Hodgkin	Rachel Howard
Tess Jaray	Derek Jarman
Sarah Lucas	Grayson Perry
* Plinio el Viejo	Jackson Pollock
Larry Poons	Ged Quinn
Fiona Rae	○ Thaddaeus Ropac
Dante Gabriel Rossetti	Conrad Shawcross
David Shrigley	* Giorgio Vasari
Mark Wallinger	Lawrence Weiner
Richard Wentworth	Issy Wood
Christopher Wool	

Generación

Anteriores al sistema de clasificación por generaciones Nacidos antes de 1883	11↓	
	Leonardo da Vinci	Auguste Rodin
	Marsden Hartley	Dante Gabriel Rossetti
	Winslow Homer	Diodoro Sículo
	Immanuel Kant	Giorgio Vasari
	Pablo Picasso	Plinio el Viejo
		Oscar Wilde

Generación grandiosa 1900–1924	8↓	
	Francis Bacon	Willem de Kooning
	Louise Bourgeois	Alberto Giacometti
	Joseph Cornell	Philip Guston
	Salvador Dalí	Jackson Pollock

Baby Boomer 1945–1964	19↓	
	Edward Allington	Philippe Parreno
	Billy Childish	Grayson Perry
	Tracey Emin	Ged Quinn
	Eric Fischl	Fiona Rae
	Maggi Hambling	Thaddaeus Ropac
	Jenny Holzer	Luc Tuymans
	Anish Kapoor	Mark Wallinger
	Jeff Koons	Richard Wentworth
	Michael Landy	Christopher Wool
	Sarah Lucas	

Millennials 1980–2000	5↓
	Charlie Billingham
	Jesse Darling
	Nick Goss
	Raphael Gygax
	Issy Wood

Generación perdida
1883–1900

1↓
Marcel Duchamp

Generación silenciosa
1925–1944

24↓

Carl Andre	Tess Jaray	Dieter Roth
Jo Baer	Derek Jarman	Richard Serra
Phyllida Barlow	Allen Jones	Andy Warhol
Lynda Benglis	Gustav Metzger	Lawrence Weiner
Michael Craig-Martin	Bruce Nauman	
Helen Frankenthaler	Yoko Ono	
Gilbert & George	Joyce Pensato	
Ian Hamilton Finlay	Larry Poons	
David Hockney	Robert Rauschenberg	
Howard Hodgkin	James Rosenquist	

Generación X
1965–1979

8↓

Damien Hirst	Mary Reid Kelley
Chantal Joffe	Jenny Saville
Peter Liversidge	Conrad Shawcross
Chris Ofili	David Shrigley

El mundo del arte

«El mundo del arte —escribió el filósofo Arthur Danto— se encuentra en el mundo real de una forma parecida a la que la ciudad de Dios se encuentra en la ciudad terrena». Para algunos artistas, estos dos territorios se funden en una única realidad: el mundo del arte es un entorno fundamental, un lugar en el que exponer, vender y socializar. Es el crisol social y cultural dentro del cual los artistas se definen a sí mismos, y proporciona un marco para la comprensión de lo que es o podría ser el arte. Pero el mundillo artístico (tal vez algo distinto) no parece tan real: un carrusel de rutilantes eventos y egos en el que los artistas se ven desplazados por comisarios, distribuidores, críticos, asesores y coleccionistas.

El pintor francés Henri Fantin-Latour, que optó por retirarse cada vez más al Louvre y a su propio estudio, le escribió lo siguiente en 1875 al pintor alemán Otto Scholderer: «Tienes razón sobre las reuniones de artistas; no hay nada que esté a la altura del interior de uno mismo». Son pocos los artistas de la actualidad que pueden permitirse ese lujo. Pero, ¿hasta qué punto deberían participar o resistir el torbellino social de fiestas, pases privados, subastas, ferias de arte y bienales? ¿Puede aprovecharse y disfrutarse el mundo del arte, sea este lo que sea? ¿Se tienen los artistas a sí mismos por miembros de ese mundo, o, por el contrario, sienten como si estuvieran mirando desde los márgenes?

Sobre el mundillo

III

> «[...] el arte contemporáneo tiene un público que no [existía] hace veinte [...] años».

Mark Wallinger

Los distintos mundos del arte ↓

Lynda Benglis
n. 1941

El mundo del arte siempre se constituye y se reconstituye, y se muere, porque la gente muere. Es una situación que no puede forzarse; creces con ella. El «mundo del arte» como tal me es indiferente. Creces con las personas por las que sientes atracción.

Arte no es más que el nombre [que le damos a] un conjunto de compulsiones y neurosis, de prácticas devocionales o extáticas o de gestos de mediumnidad entre Dios y el mundo. En la denominación actual, es el «mundo del arte» el que funciona como recipiente para legitimar dichos rituales.

Jesse Darling
n. 1981

Conrad Shawcross
n. 1977

Cada uno tiene su propia idea del mundo del arte o del mundillo del arte. No existe como una entidad real, como algo de verdad. Bien es cierto que me relaciono con gente del mundo del arte, personas que crean arte y que trabajan en la industria del arte. Pero hay muchos mundos solapados. Huelga decir que participo de él, pero no voy a una exposición cada noche ni estoy siempre buscando contactos. Casi siempre estoy en el estudio: vivo encima de él, y viene mucha gente a visitarme.

Cuando salí de la escuela de arte, en 1982, me dio la sensación de que el arte era un caótico negocio amateur de académicos, encopetados y entusiastas, un gueto cultural de torpes bohemios haciendo cosas inexplicables. ↗

Grayson Perry
n. 1960

Edward Allington
1951–2017

Creo que se produjo un cambio cultural en la década de 1980. En mi opinión, para mi generación, en la década de 1980, y sobre todo para la generación anterior, fue difícil. El mundo del arte era más pequeño. Después, en 1990, se hizo más grande. Había muchos artistas muy potentes antes de que surgiera mi «grupo» (no era exactamente un grupo, pero les perjudicó). Después, cuando surgieron los YBA, su existencia nos perjudicó a algunos, pero, eh, es que así son las cosas.

El concepto «mundo del arte» es tan amplio como queramos. La industria del arte siempre ha existido. Se trata sobre todo de una industria para ganar dinero, para mantenerse.

Larry Poons
n. 1937

Mark Wallinger
n. 1959

Cuando la gente habla del mundo del arte, nunca sé muy bien a qué se refiere, y la verdad es que es algo que no tengo muy en cuenta en el día a día. Las cosas, claro está, han cambiado mucho: tenemos la Frieze [Art Fair] y todas esas ferias de arte, y probablemente una escasez de espacios alternativos de los que empezaron a florecer hace unos veinte años. Pero, a la vez, el arte contemporáneo tiene un público y suscita un apetito que no existía hace veinte o treinta años, o no en la misma medida.

Jesse Darling

Pero existen muchos mundos del arte, algunos de los cuales se sostienen a la perfección fuera del complejo de creación de valor de carácter espectacu-lar-industrial que se desarrolla en una red parroquial encadenada entre unos cuantos nodos globalizados de desigual afluencia. Y hay millones de artistas, tanto ahora como a lo largo de la historia, que han hecho su obra sin recurrir a estas redes de creación de valor, pero también es difícil saber quiénes son y dónde están si no se cuenta con un sistema de distribución.

Ged Quinn
n. 1963

Se puede ser artista sin abrazar el mundo del arte. Pero puede que no tengas opción y que sea él el que te abrace.

Jo Baer
n. 1929

La escena californiana de la década de 1950 giraba en torno a la Ferus Gallery y sitios de ese tipo; era algo bastante particular. La figura más importante era Man Ray. Lo llamaban Buddyfuck [Traidor]. Todos eran hombres. Me relacio-naba con ellos, sabían de mí, pero no exponía con ninguno de ellos. Así que conocí el mundo del arte en Los Ángeles antes de marcharme a Nueva York.

Sarah Lucas
n. 1962

Lo curioso es que, por aquel entonces, entre 1989 y 1990, las galerías estaban cortejando a la gente que conocía. Simon Salama-Caro, Nicholas Logsdail, Anthony d'Offay, Karsten Schubert. Debí de estar bastante celosa. Y bastante molesta. Como verte preñada y otras comprensiones súbitas sobre la desigualdad inherente de las co-sas. No es que estuviera enfadada todo el tiempo, sino sobre todo después de trece botellas de Holsten Pils, en torno a una vez a la semana. *2*

Billy Childish
n. 1959

Fui a tres exposiciones del Britart [de los YBA], pero no bebía ni fumaba y nunca he tomado drogas. Había sido alcohólico hasta más o menos aquella época. No me interesaba relacionarme con ninguno de ellos.

«Se puede ser artista sin abrazar el mundo del arte».
Ged Quinn

[...] NO TE PUEDE GUSTAR; A NADIE LE GUSTA. SALVO ACASO EN EL SENTIDO BUDISTA [...].

Larry Poons

Jo Baer

Hubo un par de años en los que ni siquiera logré que nadie viera la obra, porque mi marido se estaba convirtiendo en un gran artista pop. A mí ni me hablaban. Había gente a la que conocíamos que lo invitaban a él pero a mí no. Supongo que era porque soy mujer.

Recuerdo que alrededor de 1989, cuando todavía era un marginado y todos mis amigos estaban celebrando exposiciones y yo no, me sentí de veras molesto. Cuando estaba haciendo la obra con las moscas [*A Thousand Years*], pensé: «Ya veréis. Os voy a destrozar con esto, os voy a dejar muertos y cambiaré el mundo». Se la enseñé a unas cuantas galerías, y en todas se dieron media vuelta y me dijeron: «Sí, maravillosa, querido». No tuvo el efecto que buscaba. De hecho tuvo el efecto contrario. Me quedé abatido en cierto sentido. *3*

Damien Hirst
n. 1965

Tess Jaray
n. 1937

El mundillo del arte está vuelto hacia adentro, con su inevitable comercio, su competitividad y sus celos. Tiene que ser así para concentrarse en lo que le es importante. Y, por supuesto, los artistas no pueden prescindir de él. Pero no cabe duda de que los artistas son ante todo personas, personas que pueden dar un paso atrás y ver lo que significa ser humano, personas que pueden concentrarse en detalles tales que no pueden verse a simple vista.

Voy a algunas ferias de arte; solo a las que puedo llegar con facilidad. Jamás a subastas. Es probable que los artistas no debieran ir. Después de todo, se trata de un mercado, pero las ferias de arte son una forma eficaz de ver qué tiempo hace, como una revista.

Ged Quinn

«Aunque es un juego al que puedo jugar, no encajo del todo».

Damien Hirst

Jo Baer

Ese es el auténtico motivo que me llevó a irme a Irlanda: alejarme del mundo del arte. No participaba mucho del mundo del arte. Cuando tenía visitas, me preguntaban por qué no hacía obras como las de antes. Y es porque eran muy vendibles.

Escocia nunca ha sido amable conmigo. No sé por qué... Me siento marginado con respecto a la escena escocesa, pero con respecto al mundo siento que estoy en el centro. Parezco estar en los márgenes porque estoy en el centro. *4*

Ian Hamilton Finlay
1925–2006

Damien Hirst

Aunque es un juego al que puedo jugar, no encajo del todo. *5*

«Es importante socializar con otros artistas».

Rachel Howard

Solo hay unos pocos artistas que de verdad quieran ir a las ferias de arte. La mayoría son sensatos y lo encuentran increíblemente tedioso. Voy cuando me convocan, pero nunca iría de no ser por eso.

David Shrigley
n. 1968

Thaddaeus Ropac
n. 1960

A veces es útil [que los artistas abracen el mundo del arte], pero es una posibilidad más que una necesidad. Hay artistas que lo abrazan, pero ha de ser algo natural. Toda galería que se precie acepta la personalidad de sus artistas y los ayuda en función de sus propias habilidades y querencias.

Ni se me pasa por la cabeza la idea de acudir a una subasta de mis propias obras. Sería como ir a tu propio entierro. No creo que ningún artista deba hacerlo a menos que esté totalmente loco. Lo que quiero decir es que no debe ser algo agradable de ver. A las ferias de arte voy si tengo que organizar algo, pero solo en ese caso. Es una forma bastante limitante de ver obras de arte. Las ferias de arte ponen de relieve los aspectos más básicos de los egos artísticos, la competitividad y el autodesprecio. No inspiran idealismo alguno.

Conrad Shawcross

Jo Baer

Lo que le está pasando al mundo del arte, en todas partes, es que los académicos se han convertido en comisarios. Los poderosos están arruinándolo al meter dentro a todos sus amigos con sus propias ideas. Los pintores, cuando elaboran grandes obras, no hacen lo que quieren los académicos. Téngase en cuenta. Se han apoderado de todo; de las ferias de arte y de todo lo demás.

A veces puedes ir a Frieze solo por razones sociales, únicamente porque no está muy lejos. Pero el mundo del arte en su conjunto es bastante tedioso. A menos que dispongas de quince mil (o cincuenta mil) libras para gastar, no querrás ir a una feria de arte. En última instancia, no son lugares para artistas. Te sientes como un obrero industrial que hubiera aparecido en la tienda: ese no es tu lugar.

David Shrigley

Billy Childish

Cuando fui a la exposición individual de Pete Doig en la Whitechapel Gallery [1991], me presentó a algunos de nuestros antiguos tutores. Me dijeron que no me recordaban. Y yo les dije que eso era porque no iba mucho a clase, ya que me expulsaron. Uno de los tutores me preguntó por qué. «Porque soy un borracho», le respondí. Se quedaron estupefactos. Le pregunté a Pete si creía que debía marcharme. «Mejor que sí», me dijo Pete.

Si pasas el tiempo en el lugar correcto, es decir, en el estudio, lo demás acaba por llegar. Pero no debes encerrarte, en especial si te dedicas a la pintura. Puede ser pernicioso para la mente. Es importante socializar con otros artistas. Pueden ser muy francos entre sí a la hora de hablar de las obras, y una buena crítica de la obra de los demás puede resultar muy provechosa.

Rachel Howard
n. 1969

III

EL MUNDO DEL ARTE SIEMPRE SE CONSTITUYE Y SE RECONSTITUYE, Y SE MUERE, PORQUE LA GENTE MUERE.

Lynda Benglis

Howard Hodgkin
1932–2017
Ser pintor es una ocupación muy solitaria; no se la recomendaría a nadie. *6*

«Si te da miedo hacerlo solo, recurre a un amigo. ¡Hay que tener amigos!».

Raphael Gygax

Billy Childish

Dado que no alcancé el éxito hasta cumplir los cincuenta, tengo la sospecha constante de que el mundo del arte también decidirá que no le gusta lo que hago. Bueno, si lo hace, tendré que apretarme el cinturón. Soy creativo por naturaleza —no conozco a mucha gente como yo—, y no conozco a mucha gente así en el mundo del arte. Y no me relaciono con ellos.

Tess Jaray Es la vida en sí, no el «mundo del arte», lo que constituye el trampolín de la obra.

Raphael Gygax
n. 1980

Es inevitable que conozcas tu contexto, y si te diriges hacia una carrera artística que genere ingresos procedentes del mercado del arte, te puede resultar muy útil fijarte en dicho contexto. Jamás diría que tengas que «abrazarlo». Pero tienes que conocer a tus compañeros del mundo del arte, y siempre es mejor hablar de algo que hayas visto y experimentado en la vida real. Y, con el tiempo, también puedes hacer amigos. Si te da miedo hacerlo solo, recurre a un amigo. ¡Hay que tener amigos! Si tienes fobia social, ve a las exposiciones durante las horas de apertura normales.

Amistades, rivalidades y peleas

Los artistas pueden ser unos individuos solitarios e individualistas. Tal vez sea por ello que las amistades artísticas resulten tan intensas y tengan unos finales tan amargos. La historia del gran arte se ha visto salpicada una y otra vez de amistades y rivalidades: Zeuxis y Parrasio; Brunelleschi y Donatello; Picasso y Matisse; Freud y Bacon. La creatividad ha florecido tanto en el compañerismo como en la discordia, así como en una extraña mezcla de ambos. Lucian Freud dijo en cierta ocasión lo siguiente de Francis Bacon: «Su trabajo me impresionó, pero su personalidad me afectó». Las amistades son difíciles de separar de las rivalidades o de las enemistades.

Más allá de las amistades individuales, los artistas han tendido a agruparse en círculos cerrados. Estos pueden ser minoritarios (el grupo de Bloomsbury) o descarados y rabelaisianos (los Young British Artists), o ambas cosas. La mayoría de las camarillas artísticas se caracterizan por el apoyo mutuo, la colaboración, los celos y los cambios en las posiciones sexuales. Algunos grupos están organizados y proclaman manifiestos, mientras que otros son involuntarios y fortuitos. Los impresionistas, por ejemplo, fueron bautizados así en una mordaz crítica del crítico de arte Louis Leroy.

Luego están los renegados y solitarios, artistas para los que la propia sociedad es una especie de *sparring*. Caravaggio, que fue un marginado durante toda su vida, mató a un rival —supuestamente en un intento fallido de castración—, y se dio a la fuga. Para muchos, este aislamiento, pese a tener motivos menos escandalosos, ha sido igual de determinante y ha tenido intensas repercusiones vitales. Ian Hamilton Finlay, el artista y poeta escocés, padecía una grave agorafobia: permaneció durante años en las colinas rurales de Pentland Hills, en el jardín de su creación, Little Sparta. La timidez incapacitante de Joseph Cornell solo le permitió tener unas pocas relaciones estrechas. Pero, incluso para aquellos artistas que renuncian a la sociedad —quizás más aún para ellos—, la amistad sigue siendo vital.

Plinio el Viejo
23–79 d. C.

Los rivales y contemporáneos de Escopas fueron Briaxis, Timoteo y Leocares, de los que debo hablar con él porque todos trabajaron en los relieves escultó-rico del Mausoleo [de Mausolo, sátrapa de Caria]. Estos escultores hicieron del Mausoleo una de las siete maravillas del mundo.

Recuerdo que me enseñaron que si los artistas no se llevan bien entre ellos, no pueden esperar que el público se lleve bien con ellos.

Fiona Rae
n. 1963

Todos íbamos a las exposiciones de los demás. Era un mundillo. Era mucho más pequeño que ahora: cuando se oía que alguien había montado una ex-posición en City Racing en el sur de Londres, o en la Chisenhale [Gallery, E3], simplemente aparecías y luego ibas al pub. Pero es algo que no se puede estar haciendo de continuo. Nunca fui muy fiestera, porque tenía que levantarme al día siguiente. Mi obra no podía conseguirse ha-ciendo un pedido por teléfono.

Siempre dije, en aquellos tiempos, que yo era el *establishment*. Los artistas británicos querían ser marginados, pero no lo eran. Me hubiera cambiado por ellos de buen grado, porque me considero muy dentro del *establishment*.

Billy Childish

Ged Quinn

Si decides compartir estudio —u hogar— con otros artistas, depende del punto en el que te encuentres de tu desarrollo. Tal vez te encuentres en una situación propicia en la que una energía febril te empuje para ir más allá de lo que podrías dar sin ella. Yo estoy muy feliz trabajando solo.

«[...] me considero muy dentro del *establishment*».
Billy Childish

¡¿Es que acaso quiere el mundo del arte que lo abracen?! Creo que existe una camaradería entre aquellos artistas a los que lo que ocurre comercial y social-mente en las inauguraciones, las ferias y las cenas les producen angustia o náuseas. ¿Son esos eventos adecuados para los artistas? ¿O deberíamos que-darnos hasta tarde en el estudio?

Issy Wood
n. 1993

Jackson Pollock
1912–1956

La gente siempre me ha asustado y aburrido, por lo que me he quedado en mi propio caparazón y no he logrado nada en el plano material. *7*

La verdad es que ando pensando que me hubiera gustado no haber sido tan reservado. *8*

Joseph Cornell
1903–1972

Rachel Howard

Suelen ser otros artistas los que le presentan mi obra a otras personas, al igual que yo hago con artistas cuya obra admiro.

«Detectar estímulos es tu trabajo».

Richard Wentworth

Nos deseamos lo mejor unos a otros y al mismo tiempo decimos: «Oh, no, ¿y qué hay de lo mío?». Aunque lo cierto es que había mucha generosidad, sobre todo por parte de Damien [Hirst]. Mandaba a la gente al estudio. Y si alguien estaba dándose a conocer, alguno de nosotros le decía: «Ah, deberías ir a ver a fulano de tal también».

Fiona Rae

Richard Wentworth
n. 1947

Todo aquel que anime tu mentalidad es importante. *Animar*, de *ánima*, en el sentido de «alma». Todo estímulo tiene la posibilidad de ayudarte a discriminar y a desarrollar. Detectar estímulos es tu trabajo.

Conocí a Christopher Wool en 1973 en la New York Studio School. Él tenía unos dieciocho años, yo era algo mayor, y compartimos estudio. Ha desempeñado un papel crucial en mi vida. Compartió su familia conmigo: nos adoptamos el uno al otro. Me refería a nosotros como «los Woolies». Su padre, cuando Chris lo llevó a que viera mis dibujos, se convirtió en mi primer coleccionista. Eran los dibujos de Batman.

Joyce Pensato
n. 1941

Carl Andre
n. 1935

No me gustaban los hombres, pero sí las mujeres. He tenido algunos amigos íntimos varones, tales como Michael [Fried] y Hollis [Frampton], pero, por lo general, no me han gustado los hombres por su gran competitividad física. Los hombres siempre están estableciendo un orden jerárquico. «Yo te "puedo" a ti y tú le "puedes" a él...». Siempre hay alguien al que puedes golpear. Es algo que se da ya en el patio del colegio. **9**

Lynda Benglis

Tuve un estudio, una habitación propia, así que pude invitar a otros artistas. El primero al que invité a mi estudio resultó ser Carl Andre. Fui a su primera exposición: cuando se abrió el ascensor, lo vi sentado, vestido con un mono y sobre un enorme trozo de secuoya, tan alto que los pies no le llegaban al suelo. Así era la entrada de su exposición de grandes bloques de madera en la Virginia Dwan Gallery.

Plinio el Viejo

Otro de los alumnos de Fidias fue Agorácrito de Paros. [...] su juvenil mirada deleitaba tanto a su maestro que se dice que este le permitió llevarse el mérito de varias de sus propias estatuas.

Derek Jarman
1942–1994

La vida siempre ha sido divertida; siempre me he divertido mucho. La década de 1960 en Londres fue muy divertida... El grupo de jóvenes artistas con los que estaba... entre ellos gente como Patrick Proctor y David Hockney. Y siempre estábamos llamando unos a las puertas de otros; montábamos unas fiestas tremendas por aquel entonces. Creo que en parte era porque los bares eran muy lúgubres y a la gente se le hacía muy difícil salir por ellos. **10**

«Siempre hay alguien al que puedes golpear».
Carl Andre

[...] Y LUEGO EMPEZAMOS A QUEJARNOS DE LO ABSURDO QUE ES QUE FULANO O MENGANO HAYA GANADO EL TURNER PRIZE.

David Shrigley

«[...] cada individuo es
único y está solo [...]
en un mundo indiferente
y, a menudo, hostil».

Lawrence Weiner

Christopher Wool
n. 1955

De hecho, [Larry] Poons dijo algo muy bueno sobre los ismos artísticos. Cuando le preguntaron si se consideraba artista pop o minimalista, dijo que pop porque montaban fiestas mejores. *11*

Me encierro dentro de mi alma / y las formas se agitan en su marcha.

Dante Gabriel Rossetti
1828–1882

Lawrence Welner
n. 1942

Vivimos en un mundo en el que cada individuo es único y está solo —y esta es la definición de un diccionario de existencialismo de baratillo— en un mundo indiferente y, a menudo, hostil. Si uno se encuentra a sí mismo, en virtud de su existencia, enfrentado al mundo, si yo me veo así, entonces debe haber al menos otro millón de personas que también se encuentren así. Y eso es mucha gente. Es un disco de oro. *12*

Robert Elkon llevaba una galería y era el marchante de Agnes Martin. Cuando fue a ver la obra de Jack [John Wesley], no me llamó en ningún momento por mi nombre de verdad. Me llamaba Joanne. Horrible. Le dije: «Me llamo Jo, de Josephine». No me hizo ningún caso. Siguió llamándome Joanne. Así que allí estábamos, viendo la obra de Jack (Jack estaba trabajando en la oficina de correos, así que no pudo estar allí). Y, de repente, le dije: «Hola, David». Y luego le llamé Henry, y con cualquier otro nombre. Después de una hora haciendo esto, me dijo: «Me llamo Robert». A lo que le respondí: «Me llamo Jo, o Josephine, Henry». Me negué a dejar de hacerlo y lo puse en su sitio. Así de mezquinos eran. Era lo normal. Para que quede bien claro, había gente como Judd y [Mel] Bochner que se preguntaban cómo podía gustar la obra de una mujer.

Jo Baer

Plinio el Viejo

Parrasio y Zeuxis participaron en un concurso. Zeuxis produjo una imagen de unas uvas tan veraces que los pájaros volaron hasta la superficie del cuadro, mientras que Parrasio exhibió una cortina de lino pintada con tal realismo que Zeuxis, henchido de orgullo por el veredicto de las aves, exigió que su rival corriera la cortina y mostrara la pintura. Apreciando su error, concedió la victoria, admitiendo sin ambages que si bien él había engañado a los pájaros, Parrasio lo había engañado a él, un artista.

NOS DESEAMOS LO MEJOR UNOS A OTROS Y AL MISMO TIEMPO DECIMOS: «OH, NO, ¿Y QUÉ HAY DE LO MÍO?».

Fiona Rae

David Shrigley Todos mis amigos son artistas: Jonathan Monk, Richard Wright, Martin Boyce y Jeremy Deller. Son personas, por nombrar solo unas cuantas, que conozco bien desde hace muchos años. Jonathan vive en Berlín, y cuando estoy en Berlín o él está aquí, nos sentamos y hablamos de fútbol, y luego empezamos a quejarnos de lo absurdo que es que fulano o mengano haya ganado el Turner Prize.

Leonardo y Miguel Ángel se despreciaban entre sí, por lo que Miguel Ángel abandonó Florencia debido a su rivalidad (con el permiso del duque Giuliano [de Médici]) después de haber sido convocado por el papa para discutir la finalización de la fachada de San Lorenzo; y cuando se enteró, Leonardo también salió de Florencia y se fue a Francia.

Giorgio Vasari
1511–1574

«[...] todos considerábamos que la pintura y la escultura eran la más noble forma de vida que se podía llevar [...]».
Tess Jaray

Edward Allington Sol LeWitt era de mis mayores inspiraciones. No es que yo fuera su gran compañero de copas ni nada así, pero lo tomé como un modelo a seguir. Un día el que trabajaba en la Lisson Gallery, Sol me dijo: «Oye, acércame al restaurante». Yo tenía un Renault de mierda y pensé: «La hostia puta, estoy llevando a Sol LeWitt; ¡que no nos estrellemos!». Lo fabuloso de Sol era la generosidad con la que trataba a otros artistas. Nos intercambiábamos obras. Si un artista se quedaba sin blanca, le decía: «Toma este dibujo y véndelo». Y así le ayudaba a salir adelante y a pagar el alquiler.

En general, fueron mis contemporáneos los que más me influyeron. La mayoría de ellos, si aún están vivos, siguen trabajando; algunos ya tienen una importante obra detrás, aunque muchos no han sido realmente reconocidos por el trabajo que llevan realizando durante muchas décadas. Por aquel entonces, todos considerábamos que la pintura y la escultura eran la más noble forma de vida que se podía llevar y estábamos muy implicados con ellas.

Tess Jaray

Larry Poons

No contemplo las obras de los demás en términos de cuestiones técnicas. Me fijo en si me gustan o no. Y no te puede gustar todo; a nadie le gusta. Salvo acaso en el sentido budista —en el sentido de que todo tiene el mismo valor—, pero no estamos hablando de religión.

De hecho, Filippo [Brunelleschi] tuvo que enfrentarse durante toda la vida a la competencia de distintos hombres en diferentes momentos; sus rivales solían intentar hacerse un nombre utilizando sus diseños, y al final Filippo se vio obligado a mantener en secreto todo lo que hacía y a no confiar en nadie.

Giorgio Vasari

«La idea de una vida inmersa en el "mundillo del arte" es una pesadilla».

Tess Jaray

David Shrigley

La verdad es que no me veo como un marginado. Aunque ya no vivo en Glasgow, hasta 2016 íbamos a cenar con gente, y a la mesa había dos ganadores del Turner Prize y tres nominados al mismo, con sus esposos, esposas e hijos. Tengo el número de teléfono de Hans-Ulrich Obrist. Tengo amistad con Kasper König. Así que, claro está, no me siento un marginado. Soy consciente de que mi obra se ve así, y que de alguna manera es arte marginal en lo que respecta a comisarios, coleccionistas y críticos. Sin embargo, llevo la misma vida que otros artistas. Ya sabes: «Se acerca la feria de arte Frieze», «Queda poco para la feria de arte de Basilea» o «¿Vas a ir a Basilea este año?».

La idea de una vida inmersa en el «mundillo del arte» es una pesadilla. El arte no viene de ahí, aunque, por supuesto, es cierto que sin él no habría ningún «arte» como tal.

Tess Jaray

Plinio el Viejo

La reputación de algunos, aunque su obra se distinga, se ve oscurecida por haberse relacionado con varios otros artistas en único encargo, ya que, al repartirse el mérito, no todos los miembros del grupo pueden llevarse el mismo.

LA HOSTIA PUTA, ESTOY LLEVANDO A SOL LEWITT; ¡QUE NO NOS ESTRELLEMOS!

Edward Allington

Notas

1 Grayson Perry, «The Most Popular Art Exhibition Ever!», en Grayson Perry, *The Most Popular Art Exhibition Ever!* (Londres: Serpentine Gallery, 2017) *2* Sarah Lucas, «"the sound of the future breaking through" — Andrei Costache», en Iwona Blazwick (ed.), *Sarah Lucas: SITUATION Absolute Beach Man Rubble* (Londres: Whitechapel Gallery, 2013), 94 *3* Damien Hirst, citado en Sean O'Hagan, «Damien Hirst: "I Still Believe Art Is More Powerful than Money"», *The Guardian*, 11 de marzo de 2012 *4* Ian Hamilton Finlay, citado en James Campbell, «Avant Gardener», *The Guardian*, 31 de mayo 2003, 22 *5* Hirst, «Damien Hirst: "I Still Believe Art Is More Powerful than Money"» *6* Howard Hodgkin, «In the Studio», *Daily Telegraph*, 10 de junio de 2016 *7* Jackson Pollock, carta a sus hermanos Charles y Frank, Nueva York (Los Ángeles, 22 de octubre de 1929), reimpresa en Francesca Pollock y Sylvia Winter Pollock (eds.), *Jackson Pollock & Family, American Letters: 1927–1947* (Malden, MA: Polity Press, 2011), 16 *8* Joseph Cornell's supuestamente, sus últimas palabras, citado en Deborah Solomon, *Utopia Parkway: The Life and Work of Joseph Cornell* (Londres: Jonathan Cape, 1997) *9* Carl Andre, citado en Barbara Rose, «Carl Andre», *Interview*, junio/julio de 2013 *10* Derek Jarman entrevistado por Jeremy Isaacs, *Face to Face*, BBC television, 15 de marzo de 1993 *11* Christopher Wool, citado en Glenn O'Brien, «Christopher Wool: Sometimes I Close my Eyes», *Purple*, número 6, 2006 *12* Lawrence Weiner, citado en «Lawrence Weiner by Marjorie Welish», *BOMB 54*, invierno de 1996

IV El artista profesional

Edward Allington	Carl Andre
Francis Bacon	Jo Baer
Phyllida Barlow	Lynda Benglis
Billy Childish	Leonardo da Vinci
Jesse Darling	Marcel Duchamp
Eric Fischl	Helen Frankenthalear
Nick Goss	Philip Guston
△ Raphael Gygax	Maggi Hambling
Ian Hamilton Finlay	Marsden Hartley
Damien Hirst	Howard Hodgkin
Winslow Homer	Tess Jaray
Derek Jarman	Chantal Joffe
Allen Jones	Sarah Lucas
Joyce Pensato	Grayson Perry
* Plinio el Viejo	Jackson Pollock
Larry Poons	Ged Quinn
Fiona Rae	Robert Rauschenberg
Mary Reid Kelley	Auguste Rodin
Ω Thaddaeus Ropac	James Rosenquist
Conrad Shawcross	David Shrigley
Luc Tuymans	Mark Wallinger
Richard Wentworth	# Oscar Wilde
Issy Wood	Christopher Wool

El artista profesional

Número de resultados de búsqueda en Internet*

	
Joyce Pensato	53 370
Conrad Shawcross	59 830
Peter Liversidge	74 200
Chantal Joffe	121 670
Mark Wallinger	121 670
Larry Poons	137 430
Phyllida Barlow	138 330
Edward Allington	148 000
Tess Jaray	155 000
Ged Quinn	202 670
Chris Ofili	202 670
Ian Hamilton Finlay	220 330
Philippe Parreno	220 670
Eric Fischl	284 330
Luc Tuymans	313 000
Philip Guston	315 330
Jo Baer	337 000
Howard Hodgkin	361 000
Maggi Hambling	371 330
Giorgio Vasari	375 670
Dante Gabriel Rossetti	388 330
Bruce Nauman	397 330
Jenny Saville	401 000
Mary Reid Kelley	403 670
Louise Bourgeois	410 670
Damien Hirst	419 330
Helen Frankenthaler	423 670
Jeff Koons	426 330
Richard Serra	433 000
Marcel Duchamp	440 330
Lynda Benglis	459 670
Tracey Emin	463 670
Auguste Rodin	474 330
Immanuel Kant	486 000
Anish Kapoor	505 000
Yoko Ono	505 330

* Media de resultados de búsqueda en Google.com. Tenga en cuenta que los resultados de la búsqueda cambian de un día para otro y que estas cifras resultan insignificantes comparadas con las de Beyoncé.

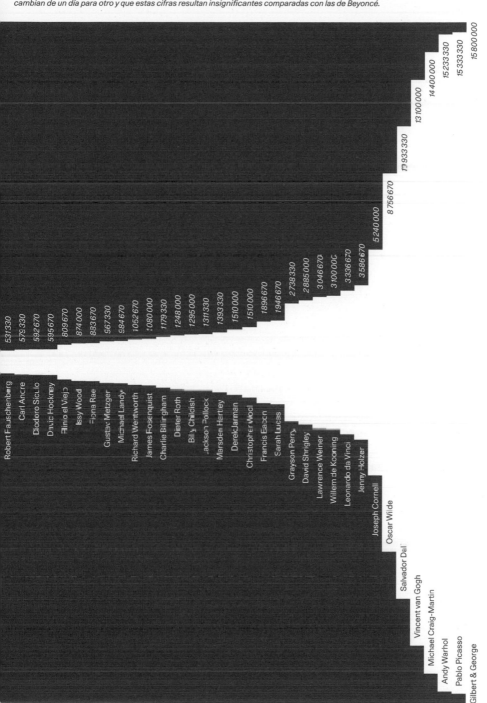

	
Robert Rauschenberg	531 330
Carl Andre	579 330
Diodoro Siculo	592 670
David Hockney	595 670
Plinio el Viejo	809 670
Jessy Wood	874 000
Fiona Rae	883 670
Gustav Metzger	967 330
Michael Landy	984 670
Richard Wentworth	1 052 670
James Rosenquist	1 080 000
Charlie Billingham	1 179 330
Dieter Roth	1 248 000
Billy Childish	1 295 000
Jackson Pollock	1 311 330
Marsden Hartley	1 393 330
Derek Jarman	1 510 000
Christopher Wool	1 510 000
Francis Bacon	1 896 670
Sarah Lucas	1 946 670
Grayson Perry	2 738 330
David Shrigley	2 885 000
Lawrence Weiner	3 046 670
Willem de Kooning	3 100 000
Leonardo da Vinci	3 336 670
Jenny Holzer	3 586 670
Joseph Cornell	5 240 000
Oscar Wilde	8 756 670
Salvador Dalí	7 933 330
Vincent van Gogh	13 100 000
Michael Craig-Martin	14 400 000
Andy Warhol	15 233 330
Pablo Picasso	15 333 330
Gilbert & George	15 800 000

El éxito y el fracaso

¿Cómo se pondera el éxito en el arte contemporáneo? ¿Qué significa ser un artista de éxito en contraposición a ser uno bueno? Para muchos, la principal señal del éxito es poder llevar a cabo una carrera artística: trabajar como «artista profesional». Al margen de esto, muchos de los baremos tradicionales de calidad han caído en desuso. El paisaje artístico actual suele definirse en términos de «pluralidad» e «internacionalismo». No existe un único baremo cultural con el que evaluar la cualidad: no hay jerarquía alguna de temas, estilos ni géneros. Para muchos, esto representa una liberación y un igualador del campo de juego. En un mundo de culturas fragmentadas y microclimas artísticos (o un caldo de cultivo para cualquier cosa), el reconocimiento se logra a través de canales más sutiles, canales que para algunos son más turbios. Los comisarios de primera línea, más que los marchantes o los críticos, se han convertido en los principales árbitros del éxito y en los descubridores (o redescubridores) del «talento». El valor de mercado también se ha convertido en un factor determinante a la hora de determinar el «valor» o la «calidad».

Si bien el éxito puede resultar arbitrario y difícil de definir, tiene un gran peso para aquellos que lo alcanzan o lo persiguen. Sin embargo, el éxito tiene su lado amargo, mientras que el fracaso conlleva beneficios lentos e impredecibles. Así las cosas, ¿cómo abordan los artistas estas experiencias al moverse entre los polos del triunfo y el desastre?

Tess Jaray
n. 1937

Lo cierto es que un buen artista puede ser cualquier cosa.

Uno se convierte en artista profesional cuando trabaja siete días a la semana en el estudio y le pagan por tres.

Ged Quinn
n. 1963

Joyce Pensato
n. 1941

¿Qué significa ser artista profesional? ¿Significa ganarse la vida con ello? Creo que mi decisión de aceptar lo que soy, y de realmente ir a por ello, se remonta a la década de 1980, cuando falleció mi padre. Eso era lo que iba a hacer, y lo iba a lograr, y no iba a tener un trabajo.

«Es bueno decirle a la gente lo que piensas de ellos [...]».

Richard Wentworth

En todo grupo de personas se dan distintas cualidades. Algunas son atractivas, otras resultan graciosas, las hay clarividentes, algunas con más suerte que otras, las hay con un talento que es hasta repugnante y otras tienen una mentalidad excepcional. Es bueno decirle a la gente lo que piensas de ellos si quieres que te digan qué es lo que se te da bien a ti. A mí me interesan los «productores», como los que se dan en el teatro o en el cine. El término comisario es demasiado confuso.

Richard Wentworth
n. 1947

Ged Quinn

Las desventajas de «establecerse»: la rutina. Nada de vacaciones. Se acabó lo de leer por placer.

Cuando empecé, me despertaba por la mañana y tenía que ocuparme de todo yo mismo. Al final de la jornada —una jornada de doce o quince horas—, estaba reventado tras haberme encargado de una gran cantidad de trabajo doméstico y conceptual y de haber hecho muchas cuentas en los reversos de sobres: como un auténtico polímata. Ha sido una evolución interesante: he tenido que dejar de intentar controlarlo todo y me he convertido en una especie de director que supervisa en lugar de idear y ejecutar, en la persona que lo lleva a buen puerto todo.

Conrad Shawcross
n. 1977

MUCHOS FRACASOS MUY TEMPRANOS QUIZÁS RESULTEN MÁS ÚTILES QUE MUCHOS AUTOENGAÑOS. O, SI NO, PREGÚNTALE A UN AMIGO.

Richard Wentworth

Llega un momento en el que te tratan como a una figura pública, lo que es una sensación un poco incómoda. Como cualquier otro, soy una persona muy reservada, así que me pidan la opinión sobre un montón de cuestiones se me hace bastante extraño.

Mark Wallinger
n. 1959

El reconocimiento y el rechazo ↓

Howard Hodgkin
1932–2017

No me considero muy exitoso. Ser muy conocido o celebrar muchas exposiciones no tiene nada que ver con ser artista; eso es mera casualidad. *1*

Lo que pasa con los artistas de éxito es que todo depende de con quién trabajes, de quién apoye tu obra y de quién lleve organizando desde hace tiempo tu carrera (que es lo que se hace con los marchantes).

Luc Tuymans
n. 1958

Billy Childish
n. 1959

No creo que el éxito tenga ninguna desventaja. Mi esposa me dijo: «Tal vez tengas que vivir en la zona buena de la ciudad en lugar de en la mala». A lo que le respondí: «Entonces de acuerdo».

IV

«No me considero muy exitoso».
Howard Hodgkin

El artista profesional

109

Existen varios artistas que llevan trabajando durante décadas pasando desapercibidos y a los que nadie les presta en realidad mucha atención, y a menudo su obra se ha vuelto cada vez más interesante y desafiante, porque están siguiendo sus corazones, sus propias reglas y exigencias, y las de nadie más.

Tess Jaray

Conrad Shawcross

Hace diez años probablemente pensara que podía hacerlo todo mejor que nadie. Pero luego te das cuenta de que hay gente mejor que tú: los especialistas. Si le encargas a alguien una tarea para que la lleve a cabo ocho horas al día, la van a hacer mejor que tú.

Pero no hay nada que garantice que vayan a tener éxito, ya que este depende de muchos factores que son ajenos por completo a la calidad de la obra.

Jo Baer
n. 1929

En la exposición que celebré en Stedelijk en 2013, gente como Rudi Fuchs y Kasper König —que siempre se han mantenido alejados de mí y nunca me han incluido en sus planes— se me acercaron y me dijeron: «Estaba equivocado». Aunque siguen sin hacer nada conmigo, al menos se dieron cuenta de repente de lo que estaba haciendo y de lo bueno que era. Fue muy interesante ver aquello.

Para mí, el fracaso es positivo. Tampoco es que sea bueno fracasar demasiado, pero creo que cuando José Freire canceló mi exposición, me forzó a pensar en quién soy y lo que hago.

Joyce Pensato

Ian Hamilton Finlay
1925–2006

En un momento de mi vida, a causa de la pobreza que estaba experimentando, se me hizo imposible mentir. *2*

Todos nos jactamos de poder resistirnos al éxito, pero imagino que resulta muy tentador cuando se da la oportunidad.

Tess Jaray

Mark Wallinger

El fracaso supone el noventa y nueve por ciento de la realidad. Y es probable que aquellos que no lo reconozcan estén haciendo obras de mala calidad.

Si estás destinado a quemarte antes de cumplir los treinta, sería una lástima que te pierdas tu momento de éxito.

Allen Jones
n. 1937

Nick Goss
n. 1981

Rara vez creo que se aprenda gran cosa de una pintura exitosa, pero a menudo las obras que zozobran y parecen no tener salvación conducen a nuevos y emocionantes lugares. Uno quiere que el arte refleje todos los aspectos de la vida —incluidos la incertidumbre, la fragilidad y el fracaso—, y la mayoría de mis artistas favoritos dejan constancia de sus errores y de sus momentos indecisos directamente en su obra. Edvard Munch es un pintor cuyas mejores obras siempre están a una pincelada del fracaso.

«Para mí, el fracaso es positivo».
Joyce Pensato

Toqué fondo cuando expuse en la galería Parker's Box en 2006. Sabía que había sido una exposición fantástica, y que, de haberse celebrado en cualquier otro lugar, habría recibido gran atención. Pero tuvo lugar en Brooklyn, donde solo van a verte un par de amigos. No llamó la atención en absoluto. Me sentí muy molesta. Me vi convirtiéndome en uno de esos artistas mayores quejumbrosos, y detesto quejarme.

Joyce Pensato

Richard Wentworth

Muchos fracasos muy tempranos quizás resulten más útiles que muchos autoengaños. O, si no, pregúntale a un amigo.

Así que pensé: «Conozco a mucha gente. Voy a intentar que me ayuden; les voy a suplicar». Pensé: «¿Quiénes son las personas más poderosas que conozco? Christopher Wool y Charline von Heyl». Me dije: «Voy a ir a verlos. Estoy lista. Voy a jugar para los New York Yankees. Estoy preparada para ir a lo grande». Creo que primero llamé a Charline para ir a verla. Ella me dijo: «Friedrich Petzel quiere venir para visitar el estudio». Y así es como fue. Había visto un artículo en una revista, conocía mi obra y quería verla. Eso fue el comienzo del comienzo.

Joyce Pensato

Jo Baer

No estoy segura de lo que es el fracaso. No me han dejado fuera de ningún sitio en el que me tuvieran que haber metido. Pero no espero convertirme en un nombre muy conocido.

«No estoy segura de lo que es el fracaso».
Jo Baer

> «Existen muchos ejemplos de artistas que se convierten en víctimas de su propio éxito desde el principio».
>
> Thaddaeus Ropac

La fama solo la alcanzaban los que pintaban imágenes patéticas.

Plinio el Viejo
23–79 d. C.

Thaddaeus Ropac
n. 1960

Existen muchos ejemplos de artistas que se convierten en víctimas de su propio éxito desde el principio. Siempre digo que los artistas tienen cuarenta, cincuenta o más años para trabajar, y si las cosas se agotan pronto, resulta inmensamente difícil reinventar una carrera.

Triunfar pronto tiene sus peligros. La gran ventaja de ser joven —al menos como lo recuerdo yo— es que eres intrépido y haces las cosas YA. Lo quieres y lo quieres YA. Eso genera una energía increíble. Sin embargo, también te puede cegar; los artistas jóvenes suelen creer que se lo merecen todo ya mismo. Claro está que la prensa alimenta esa idea errónea: no paran de publicarse cosas sobre artistas y nuevos álbumes superexitosos. La idea de la necesidad absoluta de tener éxito de inmediato está muy arraigada en nuestra sociedad (neoliberal). He aquí un caso en particular que experimento a menudo: el artista X se da a conocer por un tipo específico de obra y, al final, la vende a través de una galería joven y a un precio razonable; luego llega una galería más grande, se hace cargo (no nos olvidemos de que hacen falta dos para bailar el tango) y continúa vendiendo esa obra «reconocible» pero por precios más altos, quizás el doble. Durante un instante se siente en el paraíso. Tiene veintiocho años y sigue haciendo exactamente la misma obra durante tres años, tal vez una vez con rosa pálido y otra con azul pálido. La alteración debe ser leve, ya que tiene que seguir siendo reconocible. ¿Es eso lo que quería? De ser así, que siga adelante y ojalá que el mercado no le deje caer. Siempre me alegra ver a artistas que pueden vender a un nivel más estable, mantenerse más libres y, por lo tanto, atreverse a experimentar de vez en cuando.

Raphael Gygax
n. 1980

Enfrentarse a las críticas

La muerte de la crítica de arte se ha declarado casi tantas veces como la de la pintura. En la década de 1960, cuando el arte al fin se emancipó de los códigos de producción y de recepción que habían dominado desde el Renacimiento, la crítica también se dividió en muchos canales, entre ellos la teoría, la erudición y el periodismo directo. Hoy en día, las voces críticas se han multiplicado en una corriente interminable. Sin embargo, escribir sobre arte contemporáneo hoy en día puede parecer una actividad extrañamente cautelosa y cualificada. Los críticos incurren en dilatadas y enrevesadas descripciones y evitan los juicios de valor porque los valores aceptados han desaparecido. En otros ámbitos, como para compensar, el tono crítico es intimidatorio y dogmático. Pero, pese a todos sus caprichos, la crítica de arte es un hecho inevitable —y a menudo doloroso— de la vida de los artistas. Incluso una cuestión de vida o muerte: se cree que el pintor R. B. Kitaj se suicidó a raíz de una crítica incendiaria.

Carl Andre
n. 1935

Durante toda mi vida he escuchado la cantinela de «¿Cómo le puedes llamar arte a eso?». *3*

Críticos... ¿quién los necesita? Y no puedes matarlos. *4*

Christopher Wool
n. 1955

Thaddaeus Ropac

Los críticos son tan importantes como las galerías. Se encargan de describir las obras de arte de otra forma y de crear un contexto. Por lo tanto, es crucial que describan y definan las obras.

A todos nos preocupan las reseñas desfavorables, le guste a la gente o no.

Larry Poons
n. 1937

Mark Wallinger

Como es lógico, no quieres que te destrocen. En un sentido más amplio, creo que es fantástico si la atmósfera crítica es sana o se producen debates. La mayor parte del tiempo te limitas a esperar a que la gente se dé cuenta, por lo que es probable que toleres recepciones adversas o mal informadas, siempre y cuando se haya apreciado el tipo de obra que sea.

Pero lo que me interesa es el fenómeno de que todos estemos absortos en

Larry Poons

nosotros mismos. Es como cuando te descubres a ti mismo, cuando vas por la calle —pensando en lo que sea que estés pensando— y te ves sin darte cuenta en un espejo. Piensa en la consternación que se experimenta al instante. Nos preparamos, nos volvemos a mirar e, inmediatamente, formamos otra percepción de lo que acabamos de ver. Pero el primer momento —el momento que podría considerarse puro— es el momento de «Ay, Dios, ¿ese soy yo?». En el estudio sucede lo mismo. Ese momento de vernos desprevenidos y que no nos gusta, al menos no al instante, si es que llega a gustarnos.

«[...] es crucial que [los críticos] describan y definan las obras».
Thaddaeus Ropac

Billy Childish

La mayoría de las entrevistas que me hacen los periodistas se llevan a cabo mientras pinto. La gente viene al estudio y se sienta a charlar conmigo mientras elaboro una pintura.

¿Qué clase de hombre era yo, que me sentaba en casa, leía revistas, me enfurecía por todo y luego me iba al estudio para ajustar un rojo a un azul? 5

Philip Guston
1913–1980

«[...] en la edad dorada del arte no había críticos de arte».

Oscar Wilde

IV

David Shrigley
n. 1968

Uno ha de ser crítico consigo mismo.

Ya no leo revistas. Cuando te vas haciendo mayor y no paran de salir artistas, es imposible estar al día. ¿Tiene alguna importancia la opinión de los críticos? Me temo que sí, aunque siempre merece la pena recordar lo que decía Picasso: «No leas, solo mide». Siempre hay unos pocos —muy pocos— cuya opinión sí que parece importar. Y, claro está, a los críticos se les suele tomar muy en serio, a veces de forma errónea. Puede que para un artista sea peor que lo ignoren. Es muy difícil enfrentarse a eso.

Tess Jaray

Maggi Hambling
n. 1945

Jamás le he prestado ni la más mínima atención a la moda. Yo he seguido pintando, porque creo que la pintura puede hacer cosas que solo se pueden lograr con ella.

Aprecio mucho las críticas cuando proceden de personas que entiendan la obra. Es muy importante, al menos para mí, contar con una o dos personas a las que pueda preguntarles su opinión. Hay veces en las que otros pueden ver problemas que se nos escapen a nosotros, y cuando nos los señalan, podemos ver las cosas de otra manera.

Tess Jaray

Oscar Wilde
1854–1900

[...] en la edad dorada del arte no había críticos de arte. 6

Decidí, antes de que acabara mi exposición de 2012 en la Hayward Gallery, que nunca más volvería a leer nada sobre mi trabajo. Y lo he cumplido desde entonces. Ya no me relaciono con gente que escriba. Para ser sincero, no es más que un mecanismo de defensa. No es práctico leer las críticas de tu trabajo, ya sean buenas o malas, y creo que para mí ha sido liberador.

David Shrigley

El artista profesional

UNO SE CONVIERTE EN ARTISTA PROFESIONAL CUANDO TRABAJA SIETE DÍAS A LA SEMANA EN EL ESTUDIO Y LE PAGAN POR TRES.

Ged Quinn

«[...] hay ciertas preguntas que solo uno puede formular».

David Shrigley

Billy Childish La mayoría de los artistas con los que hablo, si surge, me recuerdan lo que decía Tony Hancock: que cada pincelada sale de su cuerpo, y se inquietan y se preocupan por lo que la gente pueda pensar al respecto. No es mi caso.

Siempre importa lo que piensen los demás, porque somos humanos. No somos máquinas. Esa es la razón por la que, para empezar, tenemos percepciones, y también la razón por la que no todos tenemos las mismas percepciones. **Larry Poons**

Tess Jaray En la prensa es distinto. Si es favorable, los críticos son muy perceptivos, si no, son idiotas...

Todo el mundo necesita una respuesta —no se puede trabajar en el vacío—, pero también hay que pensar con una gran meticulosidad sobre la obra: hay ciertas preguntas que solo uno puede formular. La mayoría de las veces, cuando son otros los que escriben sobre el tema, tienen que expresar una opinión o contextualizar la obra de un cierto modo. A mí no me interesa especialmente la contextualización de la obra a la fuerza. Me interesa la obra con relación a la obra que haya hecho antes y con relación a mi proyecto como un todo. **David Shrigley**

Fiona Rae
n. 1963 Al final, es un proyecto más interesante desarrollarte como artista que preocuparte por las categorías en las que te clasifiquen. Claro está que procuro tenerlo en cuenta. Pero cuesta saber cómo te ven los demás.

Leo casi toda la prensa con la que me hago. Me afecta. Imagino que te afecta cuanto más crítica sea. Cuando es más positiva, solo respalda lo que has hecho. Cuando ha sido crítica, la tomo en serio, la escucho y trato de pensar si está justificada y qué está mal o qué está bien. **Conrad Shawcross**

Lynda Benglis
n. 1941 La escritura crítica tiene un lugar del mismo modo que lo tiene el arte. Suele tener sentido dentro de un contexto, y hay que juzgarla en ese sentido.

Para mí, para ser un gran crítico hay que ser un gran escritor. Los recursos de
los grandes críticos son singulares. Y no hay por qué estar de acuerdo con
ellos. Podemos leer la crítica artística o musical de George Bernard Shaw, no
estar de acuerdo y, aun así, disfrutar de la lectura. Es como la gran pintura: solo
se da tres o cuatro veces cada siglo.

Larry Poons

«Es territorio salvaje».

Fiona Rae

Richard Wentworth

Me gusta la escritura refrescante, pero no le saco mucho en claro. En el
programa de doctorado te sugieren que evites los placeres del lenguaje y de la
inventiva, y lo que dicen los doctores debe tomarse con sensatez.

Te has convertido en artista «profesional» cuando, 1. una obra tuya sale del
estudio sin que te dé tiempo de despedirte de ella; 2. exiges una visita a la Tate
a costa de tus impuestos.

Issy Wood
n. 1993

David Shrigley

Muchas veces me hacen comentarios de mis obras: «Es muy buena de verdad»,
«Me gusta esa», «¿Por qué no la haces otra vez?». A lo que respondo: «Bueno,
vale, he hecho esa y no voy a hacerla de nuevo. Comprendo que te guste, y tal
vez no te guste lo que haga después, pero no tiene sentido que me repita, porque la vida es muy breve».

[He] leído todas las reseñas que han hecho de mis exposiciones de
Marlborough a lo largo de los años y me he dado cuenta de que todas, casi
sin excepción, eran desfavorables. 7

Francis Bacon
1909–1992

Fiona Rae

Las reseñas pueden resultar demoledoras: te sientes fatal durante unos
cuantos días. Después se te pasa. Hay veces en las que pienso que no volveré
a leer nada. Aunque creo que es difícil no hacerlo. Lo mejor es no leer comen-
tarios anónimos en Internet, porque pueden ser descabellados. «Es territorio
salvaje».

Plinio el Viejo Apeles solía esconderse detrás de sus pinturas y escuchar los defectos que la gente encontraba, ya que consideraba que el público en general era un crítico más perceptivo que él mismo.

El acto creativo no lo realiza solo el artista; el espectador pone la obra en contacto con el mundo exterior al descifrar e interpretar las cualidades interiores de la misma, y, por lo tanto, contribuye al acto creativo. *8*

Marcel Duchamp
1887–1968

David Shrigley La respuesta que tiene más influencia es, por desgracia, la de la galería: «No se ha vendido ningún dibujo». Uno no quiere pensar en esos términos en su obra. Es lo mismo que si alguien del *Daily Telegraph* escribe que tu obra no tiene ni pies ni cabeza.

Y entonces me pregunto: «Bueno, ¿y qué hago? ¿Tiro la toalla porque un critico de una revista de arte diga que tengo que tirarla?».

Fiona Rae

Jo Baer Me trae sin cuidado: la mayoría de las reseñas me parecen risibles.

«Te has convertido en artista "profesional" cuando [...] exiges una visita a la Tate a costa de tus impuestos».
Issy Wood

El mercado

El mercado del arte es un elemento definitorio del arte contemporáneo con una importancia superior a la de cualquier artista, marchante, estilo o ideología. Pero ha existido en diferentes formas desde la Antigüedad. Algunos de los que se quejan hoy en día del mercado se olvidan de que el arte siempre ha sido una mercancía y que los artistas han llevado una vida económica a lo largo de la historia. Y, sin embargo, el mercado actual puede percibirse como una descontrolada máquina de dinero global que impulsa y desinfla las carreras como por capricho. Para algunos, se trata de un malestar específico de la modernidad. El crítico literario Terry Eagleton dice lo siguiente al respecto: «Si el arte tuviera importancia social y política, y no solo económica, es poco probable que fuéramos tan indiferentes ante a qué se le otorga tal consideración». Pero, desde otra perspectiva, el mercado del arte es una realidad ineludible, desconcertante, a veces exasperante y que simplemente confirma el elevado capital cultural del arte. No tiene por qué reflejar una falta de poder ni de significado.

¿Cómo perciben los artistas el mercado y cómo se comercializan a sí mismos? ¿Pueden controlar el valor de sus obras? ¿Deberían hacerlo?

«[...] el dinero es una
parte muy importante
de nuestra vida».

Damien Hirst

Hay dos parámetros que tienen peso en el mundo del arte. Uno es el precio de subasta: cuánto dinero se está dispuesto a pagar por la obra de un artista en concreto. El otro son las cifras de visitantes, es decir, el número de personas que acuden a determinadas exposiciones. *9*

Grayson Perry
n. 1960

Allen Jones

A la posteridad no le importan las ventas. La cuestión es si a uno le importa la posteridad.

Praxíteles había hecho dos estatuas [de Venus] y las puso a la venta a la vez. Una estaba vestida, de ahí que fuera la preferida de la gente de Cos que podía comprar, aunque Praxíteles la ofrecía al mismo precio que la otra, ya que se pensaba que esta era la única actitud decente y adecuada.

Plinio el Viejo

Edward Allington
1951–2017

Creo que el mundo del arte tiene su importancia, aunque es muy contradictorio. Puede ser confuso para los estudiantes, ya que procede de un sistema académico que gira en torno a las preguntas. A veces te ves en posiciones incómodas. Puede darse que un marchante o un coleccionista se pongan en contacto contigo no porque les intereses, sino porque quieran ponerse en contacto con otra persona a través de ti. En realidad es política, y no creo que pueda ser un político especialmente bueno. Pero, ¿hay algún político que lo sea?

Hay torbellinos macroeconómicos que no guardan relación alguna con lo que hago en el estudio. Me fijo en qué tiene éxito en el mundo, y quién hubiera pensado que ciertas cosas serían increíblemente populares en términos de mercado y que otras cosas no lo serían. Claro está que es algo de lo que soy consciente, ya que es así como me gano la vida.

Fiona Rae

Ged Quinn

A menos que estés haciendo una obra dirigida directamente al mercado, puede reprimir la creatividad, y de hecho lo hace.

Creo que mucha gente piensa que los artistas tenemos que ser pobres o que no podemos centrarnos en el dinero... En mi opinión, el dinero es una parte muy importante de nuestra vida. Siempre he pensado que es tan importante como el amor o la muerte, o algo con lo que llegar a un acuerdo, algo que entender. *10*

Damien Hirst
n. 1965

Luc Tuymans

No hay ningún problema en ganarse la vida, no tiene nada de indecente. He trabajado muy duro, y creo que la mayoría de los otros artistas de éxito que conozco —los buenos artistas que conozco— también lo han hecho. Pero el dinero no puede ser el eje: sería perjudicial y te quedarías sin nada. En ese sentido, todo el asunto de la subasta de Damien Hirst [en 2008] tuvo un cierto elemento de cinismo.

Fiona Rae

Creo que mucho de lo que se habla supone la cúspide del mercado y la vorágine de las subastas. No se escribe de la gran parte de lo que sucede: hay quien puede tener una carrera museística de gran éxito y no ganar mucho dinero. Muchos artistas tienen que mantenerse con trabajos a tiempo parcial tales como el de la docencia.

«La escala es un problema tanto creativo como logístico».
Mary Reid Kelley

Luc Tuymans

Aunque, con Damien, no se trató solo de hacerse más rico. Fue también una dura crítica a la compulsividad. Creo que muchos lo entendieron mal. No creo que Damien lo hiciera solo para ganar un montón de dinero.

Richard Wentworth

Si vives por encima de tus posibilidades o no las gestionas con precisión, pueden darse toda suerte de confusiones. Hemos visto a gente hacer mucho con muy poco.

Tess Jaray

Si todo el trabajo que haces se vende y sale al instante de tu estudio, es fácil ver cómo existe la tentación de repetirte. Si las obras siguen ahí, amontonándose en un rincón y ocupando un valioso espacio, lo cierto es que no tiene sentido volver a hacer lo mismo, y el desarrollo puede volverse más interesante, más emocionante, aunque, por supuesto, inevitablemente más difícil.

Mary Reid Kelley
n. 1979

Creo que todo artista está expuesto en todo momento a los problemas relacionados con el aumento de la velocidad o de la escala de producción como respuesta a la demanda. La escala es un problema tanto creativo como logístico.

Seguir adelante

Seguir adelante puede ser uno de los aspectos más difíciles en la vida de un artista. El éxito suele ser un acicate, y, sin embargo, la atención que provoca puede resultar igualmente inhibidora, en particular para los artistas jóvenes que logran un reconocimiento repentino y luego luchan por innovar y desarrollarse a la luz de la popularidad y la publicidad. La vida de muchos artistas es una historia de dilatada perseverancia ante un escaso o nulo reconocimiento. El éxito, cuando llega, suele ser el producto de mucho trabajo. Mientras tanto, la necesidad económica puede hacer que los artistas tengan que buscarse un trabajo: docencia, trabajo técnico o (en el caso de Jeff Koons) bróker. Como en el caso de los escritores, pueden verse bloqueados creativamente, o la vida se puede interponer en el camino del arte: muchas grandes obras de arte están inacabadas (y quizás sean más importantes por ello), desde *Los esclavos*, de Miguel Ángel, hasta *La puerta del infierno*, de Rodin, pasando por el *Merz Barn*, de Kurt Schwitters. Pero, independientemente de los reveses y de la forma en que los haya desviado, ¿alguna vez dejan de ser artistas? ¿Se da alguna vez la tentación —en el caso de que sea posible— de abandonar el arte?

ESTAR A «MEDIADOS DE CARRERA» ES COMPLICADO: YA NO ERES LA NUEVA SENSACIÓN NI TAMPOCO LA VIEJA GLORIA.

Fiona Rae

Plinio el Viejo También ha habido mujeres pintoras [...]. Iaia de Cícico, que nunca se casó, pintó con un pincel en Roma, y también dibujó en marfil con un utensilio de grabado: elaboró retratos femeninos, entre ellos una gran pintura en madera de un anciana en Nápoles, y un autorretrato ejecutado con la ayuda de un espejo. Nadie pintaba más rápido que ella, y su habilidad artística fue tan grande que los precios de sus pinturas superaron los de los más famosos retratistas de la misma época, Sopolis y Dionisio, cuyas obras llenan las galerías de arte.

Pienso en ese momento constantemente. Pero también pienso sobre hacia **Lynda Benglis** dónde voy. Tengo unos «puestos» en los que aprendo y conozco a gente diferente. Por ejemplo, voy mucho a la India.

Larry Poons Siempre andas deteniéndote porque suceden otras cosas.

Pero al final, es como una horrenda sirena que me llama a mi solitario estudio Fiona Rae desde una roca.

Jo Baer Cuando estuve en California, dejé el arte durante dos semanas, y me morí de aburrimiento. Todo estaba bien: la vida sexual era buena, todo iba bien. Y me pregunté: «¿Por qué tengo que pasar por todo esto? Es un trabajo muy duro; duro de veras». Así que lo dejé dos semanas. Es una vida dura, pero es lo único que puedo hacer y me aburro si no lo hago. Y no es que se me dé muy bien, es solo que mi mente funciona así.

«[...] uno nunca deja en realidad de pensar en ideas [...]».

Conrad Shawcross

No creo que un artista pueda dejar de serlo. Puedes pasar por un hiato crea- Conrad tivo, pero creo que, por los artistas que conozco y por la forma en que pienso, Shawcross es algo que está tan arraigado en tu forma de pensar que uno nunca deja en realidad de pensar en ideas, incluso cuando estás de vacaciones o cuando estás relajado. Es el esfuerzo constante de intentar resolver un problema o de proponer una nueva idea. No tiene fin.

«No puedes dejar de ser artista. Es, sencillamente, imposible».

Conrad Shawcross

El arte puede dejarme a mí, pero no al revés. Es tan fuerte la compulsión, obsesión o como quieras llamarlo que se convierte en lo que eres, para bien o para mal.

Tess Jaray

Fiona Rae

Estar a «mediados de carrera» es complicado: ya no eres la nueva sensación ni tampoco la vieja gloria. Eres algo que está ahí en medio y de lo que todo el mundo cree saber y tener una opinión al respecto. Siento que en los últimos años he estado haciendo algunas de mis obras más emocionantes hasta la fecha.

Económicamente, es muy difícil vivir en Londres y mantenerse como artista. Debería dejarse el esnobismo a un lado y estudiar un curso de formación de profesores o algo así, ya que eso te permite tener un ingreso para sobrevivir mientras haces tu propio trabajo, aunque sea en el poco tiempo libre que tengas. *11*

Phyllida Barlow
n. 1944

Larry Poons

Una vez que has acabado tu pintura, no hay más. Lo demás es cuestión de negocios. Se convierte en una mercancía.

Y si decides dejar de hacer algo —dejar de hacer obras por un tiempo, porque haya un problema o porque hayas llegado a un punto muerto—, te ves en un callejón sin salida del que tienes que salir. No puedes dejar de ser artista. Es, sencillamente, imposible.

Conrad Shawcross

Larry Poons

Bueno, todo aquel que haya hecho algo en algún momento se deprime. ¿Qué habríamos hecho si Beethoven hubiera dejado de componer música porque, tal y como le pasó durante toda la vida, estaba siempre terriblemente deprimido?

CUANDO ESTUVE EN CALIFORNIA, DEJÉ EL ARTE DURANTE DOS SEMANAS, Y ME MORÍ DE ABURRIMIENTO.

Jo Baer

La rutina

La rutina es fundamental para algunos, mientras que para otros no existe. Al contrario de lo que cuentan las historias románticas, la mayoría de las buenas obras de arte surgen de largas horas de intensa labor o reflexión, con un poco de suerte o inspiración. Muchos artistas abordan las obras como si fuera un trabajo con un horario de oficina. Sin embargo, el trabajo duro también puede ser un estado mental ininterrumpido y una forma de vida comprometida, no un mero registro de las horas que se pasen en el estudio.

Cuando estaba en la Saint Martin's, hacía unas trescientas o cuatrocientas pinturas durante el verano. Después de que me expulsaran, decidí hacer entre dos o cinco al día, cada día, todas las semanas. Y eso es lo que he seguido haciendo.

Fiona Rae

Suelo ir mucho al estudio, pero luego me canso y no voy hasta que no pasan uno o dos días. Cuando estoy verdaderamente metida en algo, trabajo hasta tarde, pero trato de no hacerlo, porque no me doy cuenta de que una vez que estoy cansada me vuelvo destructiva.

Billy Childish

Solo pinto los lunes y los domingos. Pinto tan rápido y tanto que incluso eso es demasiado. El resto de la semana escribo, lavo los platos y cocino.

Howard Hodgkin

El tiempo que pinto cada día varía, porque no tengo muchas ideas y, a menudo, cuando las tengo, se desvanecen de repente. Cuando sucede eso, es mejor parar y dejarlo para otro día. A menudo me hecho una siesta para escapar de una cosa u otra; por lo general, de la decepción de los demás. *12*

Fiona Rae

Hay reglas que he ido aprendiendo a lo largo de los años. Si sigo después de las siete y media, lo más probable es que vaya cuesta abajo muy rápido. El límite son las ocho. En el pasado trabajaba hasta muy tarde, y acababa destruyéndolo todo.

Jackson Pollock
1912–1956

No veo por qué no se puedan resolver los problemas de la pintura moderna tan bien aquí como en cualquier otro lugar. *13*

Fiona Rae

El haber tenido una infancia increíblemente exótica y turbulenta, con muchas mudanzas, me ha hecho tener ganas de quedarme donde estoy. J. G. Ballard se quedó en Shepperton. Me resulta muy alentador.

«Solo pinto los lunes y los domingos».
Billy Childish

La movilidad

A pesar de toda la incertidumbre y la lucha, la vida de los artistas puede tener, en el mejor de los casos, una extraordinaria capacidad de liberación. Pocas personas, excepto los estudiantes, tienen la misma capacidad de determinar sus propios movimientos y decidir su propia agenda. A lo largo de la historia, a los artistas les ha resultado un estímulo creativo vital la libertad de vivir y trabajar en diferentes lugares. Se han inspirado en las culturas, la gente, los paisajes o la luz de otros lugares. Las becas de viaje y las residencias siguen permitiendo que los artistas se desplacen. Pero hay otro tipo de artista: el que viaja poco o nada y apenas abandona el microcosmos que ha creado a su alrededor.

Tess Jaray Tras trabajar en el mismo estudio durante cincuenta años, me he mudado a uno nuevo hace unos tres. Y me encanta: antes era el salón de un viejo pub, y, con un poco de suerte, me quedaré aquí el resto de mi vida.

«Si eres pintor, solo te hace falta una cosa: color [...]».

Larry Poons

A veces sientes que tienes que hacer un cambio radical. Lo he hecho muchas veces con muchas mudanzas. He tenido estudios en Liverpool, Edimburgo, Düsseldorf, Londres, St Ives, Ámsterdam, Bristol, Porta Rosa... **Ged Quinn**

Marsden Hartley No hay momento alguno en el que sienta que no tengo hogar. Pero nací así, y es
1877 1943 probable que sea así siempre.

No importa dónde estés, porque la percepción no puede desconectarse. **Larry Poons**

Maggi Hambling No escucho nada. Intento escuchar lo que tengo dentro. No entiendo cómo puede haber gente que pueda pintar con Radio 4 puesta.

A Richard Feynman, que era físico y solía viajar por todo el mundo —hablando, **Larry Poons**
enseñando—, le preguntaron una vez cuál era su lugar favorito para trabajar.
Y respondió: «Mi lugar favorito de trabajo es la mesa de la cocina». No es una respuesta propia de un listillo. De hecho, es una pregunta de listillo, sin ánimo de ofender. Lo que venía a decir es que solo necesitaba lápiz, papel y una mesa. En cualquier sitio hay una mesa de cocina o algo que se le parezca. Si eres pintor, solo te hace falta una cosa: color, porque la pintura solo consiste en eso.

«Los artistas son el producto y la carne».
Jesse Darling

El artista profesional

IV

Joyce Pensato

Al principio, en aquel viejo estudio, no tenía calefacción. Así que me iba a pasar los inviernos a París. Pasaba allí ocho o nueve meses. No sé ni una palabra de francés.

Dispongo de varios espacios por todo el mundo, en Grecia, en Nuevo México —tanto fuera como dentro de Santa Fe— y Nueva York. Me costaría deshacerme de cualquiera de ellos. Necesito esos distintos «caparazones», esos espacios separados que parecen marcar los tiempos entre paréntesis. Puedo ir y venir, y darme cuenta de que he cambiado y de que esos espacios me ofrecen una cierta compatibilidad con la historia.

Lynda Benglis

Jesse Darling
n. 1981

Lo mejor de ser artista es la flexibilidad, la autonomía y el placer que emanan de la prerrogativa de buscar aventuras en la propia mente. Lo peor es que no hay seguridad y que se tiene poco cuidado; los artistas son tanto el producto como el productor; es una situación difícil de manejar a la vez que se trata de conservar la dignidad y la integridad.

Todo lugar es como cualquier otro lugar. He podido comprobar que la luz de España es muy parecida a la de la ciudad de Nueva York. Están en la misma latitud, de ahí el motivo. El sur de Francia tiene la misma luz que la de Nueva York. No se trata de lo que parezca: la luz se siente antes de verla. ¿Cómo podrían darse clases de «luz»? Los sentimientos no pueden enseñarse.

Larry Poons

Lynda Benglis

Me quedo todo el tiempo que quiera estar en un lugar, pero cuando me canso de ese lugar, me marcho a otro.

Los Países Bajos, junto con Japón, tienen los mejores artistas gráficos del mundo. Sus pintores son muy malos, pero en lo gráfico son geniales. Por la razón que sea —la planicie del país, la superficialidad de lo gráfico—; la verdad es que no lo sé. Lo que me ha pasado al vivir todo este tiempo en los Países Bajos es que todas las ideas que tengo comienzan como una obra gráfica y no como una pintura. Es como si fuera Jacob luchando con el ángel para meterlo en una pintura. Así que hay algo que me ha transformado en una artista gráfica, y eso no es nada positivo. Hay quienes se preguntan qué importancia tiene dónde se viva. ¡Incluso cambiarse de estudio tiene su importancia!

Jo Baer

Joyce Pensato

En un momento dado celebré una exposición muy exitosa en París y la obra se vendió. Entré en el sistema. Creí que iba a repartirme el tiempo a medias entre París y Nueva York. Pero no funcionó muy bien. Tuvo lugar el 11-S, y sentí que tendría que empezar de nuevo. Pensé que tendría que comenzar casi como si fuera una principiante. Tenía un amigo que llevaba una galería, Parker's Box, en Brooklyn, y me brindó algunas oportunidades: allí celebré una exposición individual en 2006.

Me gustaría marcharme a algún otro lugar. Es algo con lo sueño despierta a todas horas. Necesito tener libertad y tiempo para fracasar, lo que no es tan pesimista como parece.

Fiona Rae

Edward Allington

Estoy muy molesto con la mierda del Brexit. Siempre me he visto como un artista europeo que viaja por el mundo. Tengo herencia escocesa, así que si la próxima vez que nos veamos llevo una falda escocesa, deberás aguantarte.

No puedo irme a ningún sitio y pensar: «Sé que en cuatro semanas habré hecho tres pinturas». Conmigo no funciona así. Puedo marcharme a algún lugar, hacer todo ese esfuerzo y acabar sin nada que mostrar. Lo cierto es que hice una residencia en 1990 en la Foundation Cartier [París]. No creo que [la residencia] siga existiendo. Pero no me quedé mucho tiempo, porque me dieron un apartamento en el que no podía ni ponerme de pie.

Fiona Rae

Jo Baer

No quería quedarme en Nueva York, porque allí tuve éxito y quería cambiar mi trabajo, pero es algo que no te permiten.

El artista profesional

«¿Cómo podrían darse clases de "luz"? Los sentimientos no pueden enseñarse».

Larry Poons

Inspiración y destrucción

La creación es también un proceso de reevaluación, eliminación y destrucción. La inspiración tiende a ser esquiva, y la posibilidad de éxito o de fracaso de una obra de arte puede ser igualmente difícil de ponderar en el momento de su realización. Las obras surgen a partir de conjuntos cambiantes de condiciones, o de lo que T. S. Eliot denominó «decisiones y revisiones que un minuto revertirá». Los artistas siempre se han deshecho del material malo (y muy a menudo también del bueno: Francis Bacon, con el tiempo, se arrepintió de haber destruido una serie de pinturas). En 1970, John Baldessari entregó a las llamas todo su corpus pictórico y se embarcó en las obras conceptuales con las que se dio a conocer. La destrucción fue una purga necesaria. Sin embargo, no todos los artistas han sentido la necesidad de autocorregirse: Pablo Picasso y Andy Warhol son solo un par de aquellos para los que, al parecer, no debía perderse ninguna obra.

«El papel y el lienzo en blanco son algo verdaderamente aterrador».

Fiona Rae

Fiona Rae

El papel y el lienzo en blanco son algo verdaderamente aterrador. Solo tienes que hacer una marca, y lo siguiente es una conversación con esa marca. Tal vez sea así con la escritura: incluso si la primera frase no es muy buena, por lo menos has empezado.

Tess Jaray

Siempre me ha gustado escribir, en parte porque me resulta fácil, a diferencia de la pintura, que es lo más difícil del mundo, y en parte porque no me importa tanto. Si no consigo escribir algo, o lo expreso mal, lo tiro a la basura y ya está, y no me molesta. Mientras que fallar con una pintura puede parecerme el fin del mundo.

Billy Childish

No sé de antemano qué es lo que voy a pintar, y no busco nada en ello, y no me importa si no me gusta lo que hago. No hago las pinturas que quiero hacer; hago las pinturas que me piden que las haga.

Maggi Hambling

En realidad, nunca estoy al mando de nada. Aunque suene fácil de decir, es cierto que la vida me dicta lo que tengo que hacer. No soy yo quien lo dicta.

Leonardo da Vinci
1452–1519

Si observas una vieja pared cubierta de suciedad, o la extraña apariencia de algunas piedras rayadas, podrás descubrir cosas como paisajes, batallas, nubes, actitudes poco comunes, caras humorísticas, cortinas, etc. De esta confusa masa de objetos, la mente se nutrirá en abundancia de diseños y temas totalmente nuevos. *14*

Ian Hamilton Finlay

Gran parte de mi obra tiene que ver con el afecto directo (el gusto, el aprecio), y me sorprende cuán poco aprecio existe por NADA en el arte hoy en día. *15*

Larry Poons

Dime por qué te gusta el aspecto de esa montaña: no necesito una razón para que me guste el aspecto de esa montaña, porque mi cerebro lo capta a la velocidad de la luz. Me gusta incluso antes de poder articular una palabra. Nuestras percepciones visuales son el medio más rápido que tenemos para comunicarnos con nosotros mismos y entre nuestro cerebro y el mundo exterior.

NO HAGO LAS PINTURAS QUE QUIERO HACER; HAGO LAS PINTURAS QUE ME PIDEN QUE LAS HAGA.

Billy Childish

David Shrigley Cuando Martin Creed hizo aquella exposición en la Hayward, la tituló «What's the point of it?» [«¿Qué sentido tiene?»]. Es una pregunta que me hago siempre antes de hacer una obra de arte: ¿qué sentido tiene? Imagino que su pregunta tenía un alcance más amplio. Pero cuando me hago a mí mismo esa pregunta, se trata de no hacer lo mismo dos veces y de no hacer nada que realmente no necesite hacer.

Nunca he tenido que enfrentarme a la falta de inspiración. Tengo demasiadas **Ged Quinn** ideas y trabajo despacio, así que siempre voy con retraso.

Issy Wood Uno de los mejores aspectos de ser artista son los viajes y las cenas (el mundo del arte parece tener un gusto gastronómico maravilloso: pienso en Margot y Fergus Henderson y en cuántos metabolismos de artistas londinenses no mantendrán bajo control.

Hay veces en las que pienso que no sé qué hacer y que me he quedado literal- **Fiona Rae** mente sin ideas. Pero después, si comienzo algo y me obligo a seguir con ello, las ideas empiezan a llegarme al poco. Las ideas comienzan a producirse cuando se están haciendo cosas. Supongo que es una de las cosas que he aprendido con el paso de los años: hay que empezar a hacer algo. Hacer que algo comience a suceder, y después llegarán las ideas.

Maggi Hambling Hay días en los que lo que te sale es una soberana mierda, y tienes que seguir adelante.

No puedo ni decirte cuántas pinturas cada año. A lo que me refiero es que **Helen** por cada una que expongo, hay muchísimas destrozadas en cubos de la **Frankenthaler** basura. *16* 1928 2011

«No puedo ni decirte cuántas pinturas cada año».
Helen Frankenthaler

Joyce Pensato Destruyo todo aquello que no sea bueno: una gran cantidad de material. Hay veces en las que me hubiera gustado no hacerlo y echarles otro vistazo. Pero sí que creo que hay una parte que merecía destruirse.

Te pasas tres meses con ellas y luego es como si no hubiera pasado nada. **Maggi Hambling** Retiro los lienzos del bastidor y los corto. Tiene que ser así. Hay mucho mal arte por ahí. Tiene que hacerse.

Lo que pienso es que el arte puede ser bueno, malo o indiferente, pero, sea cual sea el adjetivo que se utilice, debemos llamarlo «arte», y el mal arte sigue siendo arte de la misma manera que las emociones malas siguen siendo emociones. *17*

Marcel Duchamp

Richard Wentworth

Ser prolífico le sienta bien a algunas personalidades, pero no siempre es lo mismo que ser productivo. La producción puede compararse con lo que dejamos en el inodoro, por lo que hace falta una buena razón de ser.

La inspiración... me recuerda a lo que dijo en cierta ocasión Thomas Merton sobre la oración. Era un escritor que se hizo monje trapense. Cuando le preguntaron sobre la oración, dijo: «¿No crees que, si hubiera un Dios, Dios sabría qué es lo que sientes?». Todo esto de pedir perdón cuando piensas que estás orando... eso no es oración. Y si me preguntas qué es la inspiración, es algo sobre lo que no se puede hablar.

Larry Poons

Mary Reid Kelley

No me preocupa que la creatividad (sea lo que sea) se agote. Pero las personas sí que se pueden agotar, y el agotamiento y el exceso de compromiso pueden acabar contigo y con tu obra.

Un artista, para lograr algo en el arte, tiene que hacer al final lo que nadie más quiera hacer y nadie más haya pensado en hacer. *18*

Carl Andre

Lynda Benglis

Cuando haces algo, la obra te devuelve la mirada. Si hay algo que tenga sentido, es eso: se trata de un vocabulario.

Al haber desarrollado la parte masculina de mi mente, puedo hacer el arte abstracto masculino con bastante facilidad, y simplemente dejarlo ahí. Pero lo que hice fue en realidad incluir elementos femeninos: una forma diferente de usar el color, una forma diferente de ver la obra.

Jo Baer

El artista profesional

IV

«Envidio a aquellos que tienen un plan y lo siguen».
Fiona Rae

«[...] el arte puede ser bueno, malo o indiferente [...]».

Marcel Duchamp

Tess Jaray

Inspiración es una palabra que apenas nos atrevemos a usar pero que probablemente esté en la raíz de mucho arte, de una forma u otra. A veces desaparece tras un período de trabajo largo o de especial intensidad, y te sientes completamente agotada y crees que no volverás a encontrar la inspiración. Es algo increíblemente difícil de gestionar; la vida parece perder todo significado. Nunca he encontrado de verdad una manera de lidiar con ello, aunque en los últimos años he aprendido que si dejo de esforzarme mucho por resolver algo, entonces puede que, con suerte, se resuelva por sí solo.

David Shrigley

Creo que siempre tiene que haber un momento al final en el que pienses: «No sé a ciencia cierta por qué lo he hecho, pero me alegro haberlo hecho. Me parece muy interesante y sigo sin comprenderlo». Sin embargo, creo que si lo entiendes desde el momento en el que lo hayas hecho, de alguna manera se cierra. No va a ningún sitio. Tiene que haber una especie de riesgo. No se trata solo de ejecutar un plan.

Tess Jaray

Si no sabemos de dónde viene, no existe llave para abrir la puerta otra vez, y lo único que hay que hacer es seguir girando hasta que se abra. Es evidente que el inconsciente sigue trabajando en ello en todo momento.

Howard Hodgkin

Todo artista experimenta el bloqueo o la duda. Para enfrentarse a ellos, hay que seguir trabajando. 19

Fiona Rae

A veces, al ahondar, se llega a otro lugar interesante. Nunca se sabe. De verdad que es un proceso de trabajo desgarrador: empleas horas y días en algo, y te ves con que el esfuerzo no se ha materializado en nada. Pero esa es la naturaleza de la bestia. En especial cuando la pintura se improvisa. Envidio a aquellos que tienen un plan y lo siguen.

Solo sabes si la obra es buena *a posteriori*. Pero si sabes que es una mierda, y, si lo es, no la haces y ya está. Hay buena parte del tiempo en la que ni comienzo. Tengo ideas con las que trabajar y me repito sin cesar: «¿Por qué estoy haciendo eso? ¿Tengo que hacerlo? ¿De verdad que esa idea tiene que existir?».

David Shrigley

Maggi Hambling

Se calcula que la imaginación está compuesta en un noventa y nueve por ciento de memoria.

Creo que fue a Henry Moore al que al preguntarle de dónde sacaba las ideas para sus esculturas dijo algo así como «Sigo haciendo como adulto las cosas que hacía cuando era niño». Opino que de eso es de lo que trata el arte. 20

Carl Andre

Nick Goss

Uno tiene que acercarse a la obra con sus propios recuerdos e ideas; esos pensamientos ganan tracción en los espacios de la obra. Es interesante dejar huecos o lagunas en las imágenes de modo que los espectadores tengan que negociar con ellos. La mayoría de mis obras de arte favoritas tienen esa capacidad.

Como artista, lo que me entusiasma de veras es elaborar la obra, y nada más.

David Shrigley

Fiona Rae

Hay cosas que dan sensación de ser increíblemente trascendentales en el estudio y que, sin embargo, pueden parecer no ser tanto fuera de él.

Elaborar una obra es realmente emocionante e importante, pero también lo es sentir que estás al principio de algo. Eso, ese sentimiento, es lo que siempre quiero conservar.

David Shrigley

«[...] si sabes que es una mierda, y, si lo es, no la haces y ya está».
David Shrigley

NO SÉ A CIENCIA CIERTA POR QUÉ LO HE HECHO, PERO ME ALEGRA HABERLO HECHO. ME PARECE MUY INTERESANTE, Y SIGO SIN COMPRENDERLO.

David Shrigley

La influencia: encontrar un lugar en la historia del arte

Influencia es una palabra que se ha empleado con exceso en la historia del arte, una que aglutina múltiples matices de significado. ¿A qué se refieren los artistas cuando hablan de sus influencias? Aunque existen casos claros de homenaje y emulación, también hay hilos más subliminales que conectan a los artistas y a las obras de arte, a veces a través de largos períodos históricos: hilos que tienen un significado más sutil que la mera relación de «causa y efecto» que suele implicar el concepto «influencia». Incluso el rechazo de un determinado artista, estilo o idea es una forma paradójica de reconocimiento.

La angustia de las influencias, tal y como explicó Harold Bloom con su influyente teorización, lleva a los artistas a enfrentarse a sus antepasados con un espíritu que aúna veneración y rivalidad. Resulta aún más extraño e intenso cuando tiene lugar entre amigos o contemporáneos. La influencia, en estos casos, puede adoptar falsas apariencias, como la envidia o la indiferencia declarada. Aunque también puede manifestarse abiertamente.

«Mi principal influencia es la gente de los bares».
Sarah Lucas

Sarah Lucas
n. 1962

Me gusta ir a los bares. Me gusta hablar con la gente. Mi principal influencia es la gente de los bares. *21*

La historia del arte: ¿crees que cuanto más sepas de literatura, más cerca estarás de convertirte en Herman Melville? **Larry Poons**

Fiona Rae

Para mí, ir a ver exposiciones, en particular exposiciones de pintura, es como hacer los deberes. Para no anquilosarte, tienes que seguir viendo cosas, seguir desafiándote a ti misma.

Mi obra con [Thomas Hart] Benton fue importante en el sentido de algo contra lo que reaccionar con mucha fuerza más adelante; en ese sentido, fue mejor haber trabajado con él que con una personalidad menos resistente que hubiera opuesto mucha menos resistencia. A la vez, Benton me introdujo en el arte renacentista. *22* **Jackson Pollock**

Helen Frankenthaler

[De Pollock aprendí a] saber cuándo parar, cuándo trabajar, cuándo estar desconcertada, cuándo estar satisfecha, cuándo reconocer lo bello, lo extraño, lo feo o lo torpe y ser libre con lo que estés haciendo que salga de ti. *23*

Todo lo que hay en nuestra existencia, todo lo que pasa junto a ti o por delante de ti y que no sabes que has recogido, lo recoges. Todo, en su momento, puede o no influir en ti. Si sabías que Velázquez o que tal artista o escritor existía no te hace mejor artista. Puede enriquecer tu vida, y te pone en contacto con cosas, pero no más que entrar en una biblioteca y seleccionar algunos libros. **Larry Poons**

Christopher Wool

Poons tuvo mucha importancia para mí durante la juventud. Cuando tenía diecisiete años, estudié con Jack Tworkov, quien me explicó de qué se trataban las pinturas de puntos de Poons y cómo funcionaban ópticamente. Todavía me encantan esas pinturas. *24*

A mi madre, a la que le gustaba el arte, unas monjas le dijeron que les hiciera un dibujo mientras estaba hospitalizada. Resultó que era de un ministro presbiteriano, y eso la asustó mucho. Pero cuando salió del hospital, nos sentó y nos retrató. Colgó una copia de un Gauguin en su vestidor después de aquello, y era de dos mujeres retratadas de cintura para arriba. Se les veían los pechos, y recuerdo que se parecían a mi madre, porque mi madre también tenía las tetas marrones. Esas cosas dan pistas. Plantean interrogantes. **Lynda Benglis**

Joyce Pensato Llevo muchos años siendo la misma de forma sistemática. He encontrado mi lenguaje, y tuve la suerte de haberlo hecho muy pronto. Es el de los dibujos animados y la cultura pop estadounidense.

«Llevo muchos años siendo la misma de forma sistemática».
Joyce Pensato

A los artistas de mi generación... no les dieron el equipamiento, porque por lo general se creía que era irrelevante. El dibujo, la coordinación ojo-mano y la historia del arte —cuestiones de suma importancia— se consideraron innecesarios. Prestarle demasiada atención a la historia solo consigue atascarte la mente, convertirte en un imitador en lugar de un vanguardista. *25*

Eric Fischl
n. 1948

Joyce Pensato En mi obra hay una combinación muy equilibrada de historia del arte y cultura pop. Solía ir a museos y babear por los artistas que adoraba: al Museo de Arte Moderno de Nueva York y al Metropolitan.

Kurt Schwitters es en teoría el responsable del *collage* contemporáneo, pero mi experiencia consistió en ir a trabajar para la Artkraft Strauss Company con un montón de material diverso sentado en un escritorio. *26*

James Rosenquist
1933–2017

Derek Jarman
1942–1994

Quería ser pintor; nunca había querido ser cineasta. Pasé por todos los «ismos» —el cubismo y el tachismo—, y al final me puse al día con la pintura paisajística inglesa. Me vi pintando en Kilve, al norte de Somerset, donde vivía mi tía, pintando los campos. *27*

He visto las fotografías de [Chaïm] Soutine en la Barnes Collection [Filadelfia] y me han hecho pensar en los retratos de Rembrandt. Eso hace que se erice la piel, porque la pintura es un bucle interminable que se repliega sobre sí misma y que, a la vez, va hacia adelante.

Chantal Joffe
n. 1969

Eric Fischl Hay momentos en los que ves una obra que tiene cientos de años y te habla. Te sientes conectado con el artista; te transmite una especie de verdad, y eso es algo que tiene lugar tanto hoy como cuando se hizo la obra. *28*

Mi liberación del academicismo vino a través de Miguel Ángel. Fue él el puente que me permitió pasar de un círculo a otro. Él es el poderoso Gerión que me transportó. *29*

Auguste Rodin
1840–1917

Winslow Homer
1836–1910

No me tomaría la molestia ni de cruzar la calle para ver una obra de [William-Adolphe] Bouguereau. Sus pinturas parecen falsas; no consigue la verdad de lo que quiere representar; su luz no es luz de exterior; sus obras son cerúleas y artificiales. Están a un paso de poder considerarse fraudes. *30*

Lo que me impactó y me hizo pintar como lo hago ahora fue *La Anunciación* de Leonardo da Vinci. *31*

Robert Rauschenberg
1925–2008

Larry Poons

Somos máquinas de recuperación instantánea. A alguien como Picasso, de los que se dan muy pocos cada cientos de años, parecía dársele mejor que a nadie. Lo llamo «recuperación total». No es algo que desee la persona, sino la forma en la que sale a relucir en una situación concreta. Todo lo que hubiera pasado por el ordenador de Picasso, lo supiera o no, todos los colores y matices, entraban en juego cuando tenía un lápiz y un papel.

Precisamente por eso, hay cosas que penetran en las profundidades de la mina de la cultura y se quedan allí; es un rompecabezas cuya resolución es muy placentera, casi erótica.

Richard Wentworth

«La pintura y la poesía son compañeros de cama. Tratan de lo que no se puede decir».
Jo Baer

Jo Baer

Estoy profundamente enamorada de la auténtica pintura. Es comparable con su pariente más cercano, la poesía. Me gustan Dylan Thomas, [Joseph] Brodsky y Eugenio Montale. Me gustan muchos poetas irlandeses, aunque Seamus Heaney no tanto. La pintura y la poesía son compañeros de cama. Tratan de lo que no se puede decir. Mi obra tiene sentido y contexto en la parte superior, pero en la inferior funciona a base de estructura, de estructura profunda. Lo que en realidad hago es intentar preguntar quiénes somos, qué hay de innato en nosotros. Me valgo de la pintura para profundizar todo lo posible en la estructura.

Lo de la influencia es un asunto un tanto espurio, porque en realidad debemos de estar tan influidos por tantas cosas que ni siquiera nos damos cuenta. No podemos quitarle el pasado ni la realidad presente a las cosas, ya que forman parte de nuestro estado de cosas.

Larry Poons

¿Quién hizo las pinturas rupestres de Francia? Es sencillo, muy sencillo: las mujeres. Los hombres se dedicaban a cazar y a matar a sus jodidos enemigos; eso es lo que hacían. Las mujeres se quedaban en casa con los niños, y la casa era el interior de las cuevas. Así que, ¿quién hacía las pinturas? ¡Las mujeres! Fueron las primeras personas que pintaron. También fue el comienzo del cine, creo, porque las pinturas de las paredes se movían con la luz del fuego. Nada de prehistoria, ¡modernidad! ¿Es que hay alguien que no haya vivido en los tiempos modernos? Toda época ha sido moderna para los que han vivido en ella. Pensamos que existe una especie de categoría especial de modernismo. No es más que aquello en lo que siempre ha vivido la humanidad.

En mi opinión, lo clásico es la base del vanguardismo.

Edward Allington

Sarah Lucas

Lo que pasa con esos artefactos que llevan dando vueltas siglos es que han conservado su poder. Y eso a pesar de que en realidad no sabemos lo que significan ni qué relación guardan a ciencia cierta con las personas. Supongo que si te pones a hacer algo, lo importante es hacerlo con algún tipo de poder; de lo contrario, no funciona. No es que haya que presentarlo de una forma semejante.

No se me ocurre nada mejor que alguien que diga: «Es un poco como la Venus de Willendorf». ¿Cómo lo ves?

Chantal Joffe

Sarah Lucas

Es un tanto delicado, porque la cultura puede avanzar a tal velocidad que las cosas se vuelvan obsoletas, y no sé adónde nos lleva eso. Pero todavía hay una especie de punto de referencia.

«[...] la cultura puede avanzar a tal velocidad que las cosas se vuelvan obsoletas [...]».

Sarah Lucas

[...] EL MAL ARTE SIGUE SIENDO ARTE DE LA MISMA MANERA QUE LAS EMOCIONES MALAS SIGUEN SIENDO EMOCIONES.

Marcel Duchamp

Notas

1 Howard Hodgkin, «In the Studio», *Daily Telegraph*, 10 de junio de 2016 2 Ian Hamilton Finlay, citado en James Campbell, «Avant Gardener», *The Guardian*, 31 de mayo de 2003, 22 3 Carl Andre, citado en Barbara Rose, «Carl Andre», *Interview*, junio/julio de 2013 4 Christopher Wool, citado en Glenn O'Brien, «Christopher Wool: Sometimes I Close my Eyes», *Purple*, número 6, 2006 5 Philip Guston, citado en Irving Sandler, *Art of the Postmodern Era* (Nueva York: Harper-Collins, 1998), 196 6 Oscar Wilde, «The Critic as Artist» (1891) [edición en castellano: *La importancia de no hacer nada: el crítico como artista 1*, Madrid: Rey Lear, 2011] 7 Francis Bacon, citado en Richard Cork, «A Visit to Bacon's Studio», 4 de octubre de 1971, reimpreso en Richard Cork, *Everything Seemed Possible: Art in the 1970s* (New Haven y Londres: Yale University Press, 2003), 291 8 Marcel Duchamp, «The Creative Act», 1957 9 Grayson Perry, «The Most Popular Art Exhibition Ever!», en Grayson Perry, *The Most Popular Art Exhibition Ever!* (Londres: Serpentine Gallery, 2017) 10 Damien Hirst, citado en Henri Neuendorf, «According to Damien Hirst, You Can't Make Art without Money», Artnet, 19 de mayo de 2016 11 Phyllida Barlow, citada en Mark Godfrey, «Learning Experience», *frieze*, 2 de septiembre de 2006 12 Hodgkin, «In the Studio» 13 Jackson Pollock, citado en «Jackson Pollock: A Questionnaire», *Arts and Architecture*, febrero de 1944 14 Leonardo da Vinci, citado en Ian Chilvers (ed.), *The Oxford Dictionary of Art and Artists*, 5.ª edición (Oxford: Oxford University Press, 2015) 15 Ian Hamilton Finlay, citado en Tom Lubbock, «Ian Hamilton Finlay», *The Independent*, 29 de marzo de 2006, 50 16 Helen Frankenthaler, citada en Barbara Rose, «Oral History Interview with Helen Frankenthaler», 1968 17 Duchamp, «The Creative Act» 18 Andre, «Carl Andre» 19 Hodgkin, «In the Studio» 20 Andre, «Carl Andre» 21 Sarah Lucas, citada en Sadie Coles, «Situation», revista *POP*, número 24, Primavera/Verano de 2013 22 Pollock, «Jackson Pollock: A Questionnaire» 23 Frankenthaler, «Oral History Interview» 24 Wool, «Christopher Wool: Sometimes I Close my Eyes» 25 Eric Fischl, citado en Frederic Tuten, «Fischl's Italian Hours», *Art in America*, noviembre de 1996, 79 26 James Rosenquist entrevistado por Jane Kinsman, Florida, mayo de 2006 27 Derek Jarman entrevistado por Jeremy Isaacs, *Face to Face*, BBC television, 15 de marzo de 1993 28 Fischl, «Fischl's Italian Hours» 29 Rodin, en un carta a Antoine Bourdelle, 1906 30 Winslow Homer, citado en Sarah Burns, *Inventing the Modern Artist: Art and Culture in Gilded Age America* (New Haven y Londres: Yale University Press, 1996), 42 31 Robert Rauschenberg, citado en André Parinaud, «Un "Misfit" de la Peinture New Yorkaise se Confesse», *Arts*, número 821, 10 de mayo de 1961

El artista profesional

IV

V La experiencia

La experiencia

Los artistas y un marchante ↓*

Carl Andre

Francis Bacon

Jo Baer

Lynda Benglis

Billy Childish

Jesse Darling

Tracey Emin

Maggi Hambling

Damien Hirst

David Hockney

Howard Hodgkin

Sarah Lucas

Joyce Pensato

Larry Poons

Fiona Rae

*Thaddaeus Ropac

Conrad Shawcross

David Shrigley

Lawrence Weiner

Richard Wentworth

Precios más altos alcanzados en la subasta*

Menos de 500 000 000 $

450 312 500 $
Leonardo da Vinci
2017

179 365 000 $
Pablo Picasso
2015

142 405 000 $
Francis Bacon
2013

**Menos de 50 000 000 $
Aumentado en un 500 %**

29 930 000 $
Christopher Wool
2015

28 165 000 $
Louise Bourgeois
2015

516 500 $
Philippe Parreno
2017

841 874 $
Grayson Perry
2017

905 000 $
Sarah Lucas
2014

1 874 500 $
Eric Fischl
2009

2 246 882 $
Howard Hodgkin
2017

2 589 770 $
Anish Kapoor
2008

2 830 000 $
Helen Frankenthaler
2017

574 500 $
Giorgio Vasari
2000

881 000 $
Jenny Holzer
2008

1 157 000 $
Larry Poons
2014

2 165 000 $
Carl Andre
2008

2 513 647 $
Gilbert & George
2008

2 699 750 $
Luc Tuymans
2013

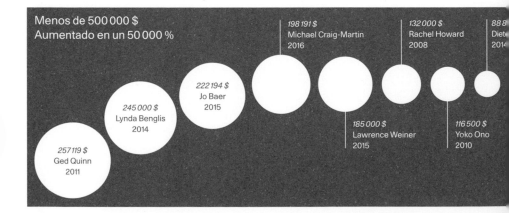

**Menos de 500 000 $
Aumentado en un 50 000 %**

198 191 $
Michael Craig-Martin
2016

132 000 $
Rachel Howard
2008

888 $
Dieter
2014

222 194 $
Jo Baer
2015

245 000 $
Lynda Benglis
2014

257 119 $
Ged Quinn
2011

185 000 $
Lawrence Weiner
2015

116 500 $
Yoko Ono
2010

Precios de venta convertidos a dólares estadounidenses. Consulte todos los detalles en la página 164.

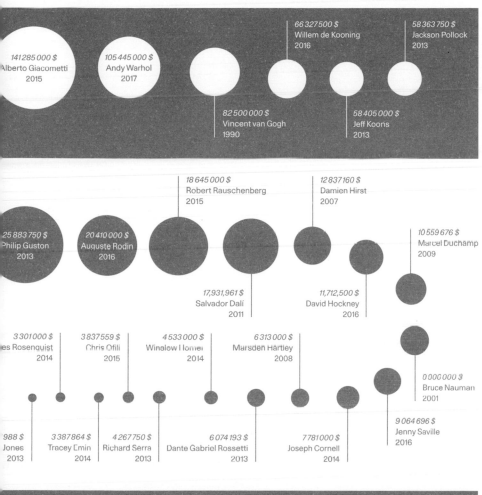

141285000 $
Alberto Giacometti
2015

105445000 $
Andy Warhol
2017

66327500 $
Willem de Kooning
2016

58363750 $
Jackson Pollock
2013

82500000 $
Vincent van Gogh
1990

58405000 $
Jeff Koons
2013

18645000 $
Robert Rauschenberg
2015

12837160 $
Damien Hirst
2007

25883750 $
Philip Guston
2013

20410000 $
Auguste Rodin
2016

10559676 $
Marcel Duchamp
2009

17,931,961 $
Salvador Dalí
2011

11,712,500 $
David Hockney
2016

3301000 $
es Rosenquist
2014

3837559 $
Chris Ofili
2015

4533000 $
Winslow Homer
2014

6313000 $
Marsden Hartley
2008

0000000 $
Bruce Nauman
2001

988 $
Jones
2013

3387864 $
Tracey Emin
2014

4267750 $
Richard Serra
2013

6074193 $
Dante Gabriel Rossetti
2013

7781000 $
Joseph Cornell
2014

9064696 $
Jenny Saville
2016

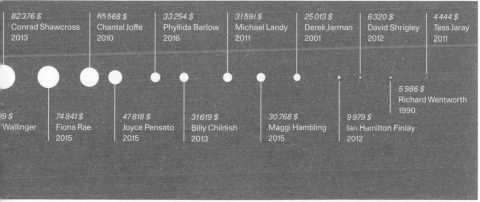

82376 $
Conrad Shawcross
2013

65568 $
Chantal Joffe
2010

33254 $
Phyllida Barlow
2016

31591 $
Michael Landy
2011

25013 $
Derek Jarman
2001

6320 $
David Shrigley
2012

4444 $
Tess Jaray
2011

5986 $
Richard Wentworth
1990

9 $
Wallinger

74841 $
Fiona Rae
2015

47818 $
Joyce Pensato
2015

31619 $
Billy Childish
2013

30768 $
Maggi Hambling
2015

9979 $
Ian Hamilton Finlay
2012

Rememorar

¿Con qué frecuencia vuelven los artistas la mirada hacia obras anteriores o a capítulos enteros de sus vidas? Así como el pasado remoto puede parecernos un país desconocido, revisitar el pasado propio no siempre es fácil ni deseable (tanto para los artistas como para los demás). Hay veces en las que los artistas, al encontrarse con antiguas obras o series enteras suyas olvidadas, se ven sacudidos por el reconocimiento o experimentan una extraña sensación de alienación. Para otros, recordar las empresas e ideas del pasado es una forma necesaria y fundamental de avanzar.

Billy Childish
n. 1959

Y entonces la vida sigue su curso...

Creo que según se va envejeciendo, las cosas van perdiendo potencial. Cuando eres joven, hay potencial en todo: en la gente que conoces, en el mundo y en las cosas que formarán parte de tu vida. Lo que empieza a pesar, al envejecer, es la falta de potencial. El potencial no para de menguar. Así que realizar un movimiento abre ese enorme y desconocido potencial. *1*

Sarah Lucas
n. 1962

Richard Wentworth
n. 1947

No importa cuál sea tu historia personal ni tu tendencia a adornarla; tienes que tomarte en serio si quieres que te tomen en serio. La seriedad, por supuesto, puede resultar aburrida.

Cuando era más joven, incluso antes de ser artista, solía aspirar a la ambivalencia. Pero siempre estaba tremendamente emocionado, hasta el punto de que no podía controlarme ante nada de lo que pasaba en mi vida. Y me ponía nervioso de verdad.

David Shrigley
n. 1968

«[...] si temes demasiado cometer errores, nunca te desarrollarás».
David Shrigley

Richard Wentworth

La semana pasada, en el Arsenal de Venecia, una pareja se me acercó y me dijo: «Si no sabes improvisar, estás jodido». Luego dijeron que era su mantra de trabajo y que lo había dicho yo en un discurso de apertura en San Francisco en 2002. Es agradable que te reconozcan, aunque tal vez lo sea más que te recuerden. Aunque, ahora que lo pienso, no estoy tan seguro.

Mi truco es que nunca he querido nada. Así que nunca he tenido nada. No he tenido hijos, no he tenido hipoteca, no he tenido nada de esas cosas. Lo más que he querido ha sido una guitarra y una vieja ambulancia; y estoy muy satisfecho. Me satisface mucho no haber llegado a ninguna parte en el mundo del arte. Tengo mucha suerte, porque nunca he buscado la aprobación de nadie.

Billy Childish

David Shrigley

Me he dado cuenta de que el tiempo cambia la forma en que percibes la obra. A menudo hay corpus enteros que me gustaría recomprar para destruirlas. Uno, qué duda cabe, comete errores. Pero si temes demasiado cometer errores, nunca te desarrollarás.

Dios, volver al pasado, toda esa historia, ese desfile de pinturas que he hecho... A veces no soporto ver mis obras anteriores. Me interesa mucho más lo que hago ahora.

Fiona Rae
n. 1963

«A veces no soporto ver mis obras anteriores».

Fiona Rae

Lynda Benglis
n. 1941

Las exposiciones son básicamente todas iguales en cierto sentido. Si son de obras antiguas, siempre me sorprende incluso haberlas hecho. Y son de obras nuevas, por lo general lo que me interesa es verlas en un contexto diferente. A veces me olvido de lo que experimenté de verdad con las obras anteriores... Mis obras anteriores son en realidad la forma que tengo de delimitar el tiempo; incluso en el presente, es mi forma de delimitar el tiempo. Suelo acordarme de los acontecimientos de aquellos tiempos. 2

Suelo rememorar mucho el pasado. Hay muchas sendas y vetas en mi práctica, costuras que manipulo y exploto. Sigo creyendo que hay espacio de mejora en términos de claridad y comprensión.

Conrad Shawcross
n. 1977

Billy Childish

De pequeño me hicieron *bullying* todo el tiempo, fui víctima de abusos sexuales de joven y mi familia me decía que era gordo, estúpido y feo. Y la verdad es que no entiendo de dónde sale la autoconfianza que tengo. Porque no me cabe duda de que no la he fabricado yo. La gracia de Dios es la única responsable de que yo sea así, exactamente de la misma manera que soy muy creativo. No soy responsable de nada de eso. Sí que creo que la sociedad subestima la energía y la madurez masculinas en detrimento de ella. Se ha producido una reacción exagerada y muy perniciosa desde la última guerra. Nos hemos desviado del carril del tráfico en sentido contrario y nos hemos metido en la cuneta del otro lado de la carretera: el exceso de corrección es nuestra especialidad, tal y como puede verse a nivel político en el mundo, con lo que sucede. Los seres humanos somos como niños desquiciados.

De joven, se me animaba a querer sentir que estaba al final de algo, o que el final de algo era lo que importaba de verdad, en el sentido de que has dominado algo, tienes el control absoluto y ya puedes producir una obra maestra. Sin embargo, ahora no me siento así ni quiero ver la obra de esa manera. Quiero sentir como si todo fuera nuevo por completo y no tuviera ningún control sobre ello.

David Shrigley

Lynda Benglis

He cambiado, y las cosas siempre me parecen diferentes. Es el estado natural de los artistas.

ES AGRADABLE QUE TE RECONOZCAN, AUNQUE TAL VEZ LO SEA MÁS QUE TE RECUERDEN. AUNQUE, AHORA QUE LO PIENSO, NO ESTOY TAN SEGURO.

Richard Wentworth

La mortalidad

La mortalidad es uno de los temas perdurables e imperecederos del arte, desde las figuras de los sarcófagos etruscos hasta *Et in Arcadia ego* (1639), de Poussin, una pintura en la que unos campesinos descubren una ominosa inscripción en latín («Incluso en la Arcadia [yo, la Muerte], estoy siempre presente») en el soleado campo. Luego está el reluciente *memento mori* que es el cráneo de diamantes de Damien Hirst, o las obras profundamente existenciales de artistas tales como Mirosław Bałka y Christian Boltanski, que se han enfrentado a los horrores de los asesinatos en masa del siglo XX. El arte es en muchos casos una lucha contra la mortalidad o una racionalización de la misma. ¿Cómo reflejan o racionalizan los artistas su propia mortalidad?

La experiencia

V

David Hockney
n. 1937

La pintura es el arte de los ancianos. *3*

Sarah Lucas

No he sido de los que les aterra la idea de envejecer, y me ha desconcertado la gente que piensa así. Pero, por supuesto, a medida que vas envejeciendo, te das cuenta de por qué. Es habitual que los jóvenes no lo entiendan a causa de su propia juventud. Pero a la vez tienes como una especie de deber de asegurarte de que no sea así. Como es lógico, tienes altibajos. Esa es otra de las ventajas del arte en términos de reinventarse a sí mismo o reinventar tu trabajo y cambiar las cosas. Es como ha sido siempre para mí, incluso desde el principio. Hacer algo positivo a partir de algo que podría verse como negativo. Tienes que encontrar una manera de hacerlo de modo que no gire solo en torno a lo que hagas, sino que también lo haga en torno a tu vida. Porque van de la mano, ¿no? *4*

Francis Bacon
1909–1992

Incluso cuando estamos expuestos a un intenso sol y proyectamos una negra sombra, la muerte siempre está con nosotros. *5*

Algunos de mis amigos han muerto. Me estoy haciendo viejo. Ya no soy el cabrón desquiciado que andaba gritándole al mundo. *6*

Damien Hirst
n. 1965

Jo Baer
n. 1929

Envejecer es horrible: las manos pierden fuerza, se pierde la memoria. No pierdes la vista en el sentido de lo que percibes. Eso no envejece ni cambia. Aunque cambien los ojos, la percepción —en cuanto al cerebro— no envejece. Puede que sea eso lo que explique que haya habido artistas [que hayan pintado hasta el final de sus días] como Tiziano y Rembrandt.

Me veo ahora, en lo personal, en una parte muy complicada de la vida: no estoy a mitad, al final ni al comienzo; básicamente no estoy en nada. Soy uno de esos afortunados artistas que ha podido permanecer exactamente en la misma posición como ser humano que tenía cuando saltó por primera vez al ruedo. Y, por suerte, la gente me ha lanzado bocadillos y cigarrillos a la arena a lo largo del camino, así que como que puedo sentarme ahí. *7*

Lawrence Weiner
n. 1942

Tracey Emin
n. 1963

Al envejecer, la vida nos resulta más pesada, más enrevesada. Las cosas se vuelven más difíciles de llevar, literal y espiritualmente. *8*

«Aunque cambien los ojos, la percepción [...] no envejece».
Jo Baer

La experiencia

Edward Said, en su libro *On Late Style* (*Sobre el estilo tardío: música y literatura a contracorriente*, 2004), decía que la obra de los compositores al final de sus vidas suele estar marcada por «la intransigencia, la dificultad y las contradicciones no resueltas». ¿Cómo influye el envejecimiento en el trabajo y en la producción de los artistas? ¿Es un paso de la inocencia a la experiencia o un mero cambio de episodio? En un mundo del arte del que suele decirse que tiene fijación con la juventud, ¿tiene alguna ventaja el haberse estado esforzando?

David Shrigley

Puede que, si me piden que vaya a Nueva York para participar en algún evento, me niegue porque prefiera pasar el fin de semana en Devon con mi esposa y mi perro. En cierto sentido es positivo. Pero en otro es negativo, porque la indiferencia no es algo a lo que aspirar: significa que le has sacado ya todo lo bueno a la vida, y que en realidad ya no te importa.

El arte es un fenómeno oculto en toda regla; otro de los mejores y peores aspectos del espectáculo. Al ser un proyecto tan extraño e inabarcable, el trabajo de toda una vida puede dar sus frutos o quedar en nada, aunque es algo que puede pasar en cualquier tipo de vida, y la posteridad es para los arqueólogos/archivistas: esperemos que tengan una mayor seguridad laboral que nosotros.

Jesse Darling
n. 1981

Richard Wentworth

Habría que hacerles ver a los estudiantes cuán episódica es la vida y que se pueden tener diferentes talentos y responsabilidades en diferentes períodos. El cambio es positivo, además de inevitable. La muerte también lo es, pero los artistas que mueven el mercado no tienen por qué tratarla con histrionismo. ¿Verdad?

La experiencia me demuestra que se sale de los momentos bajos y que se te ocurren otras ideas.

Fiona Rae

David Shrigley

Siempre me digo que mientras no sea una mierda, está bien.

«¿Qué sentido tiene?» es la mejor pregunta del mundo, y la peor.

Richard Wentworth

Howard Hodgkin
1932–2017

Cuanto más viejo me hago, más insatisfecho estoy con mi obra. Es demasiado exigente para una persona tan tonta y sensible como yo. Me hace sentir miserablemente infeliz. La única esperanza que tengo es la de seguir trabajando. 9

Creo que la madurez está muy infravalorada. Cuando Pete [Doig] y yo empezamos, pensamos que podríamos tener un golpe de suerte a los cincuenta. Curiosamente, eso es exactamente lo que conseguí. Lo considero mi éxito de la noche a la mañana.

Billy Childish

Maggi Hambling
n. 1945

No creo que se pueda ser artista sin ser vulnerable. No se puede pintar la vulnerabilidad si no se es vulnerable.

La clave de la longevidad de los artistas es la constante redefinición de su obra y la capacidad constante de cuestionarse y cambiarse a sí mismos.

Thaddaeus Ropac
n. 1960

Fiona Rae

Como artista, no puedes escapar de ti. Puedes desafiarte y tratar de ser consciente de las decisiones que tomas, pero, en última instancia, y sobre todo con algo como la pintura, se trata de un autorretrato. Claro está que he cambiado con el paso de los años, pero hay mucho de mí que sigue siendo igual y familiar.

Lynda Benglis

Puedo hacer una pausa. No estoy segura de mejorar, pero planeo escuchar una voz interior que me diga hacia dónde ir después. Tengo que hacer una pausa para poder pensar. Lo importante no es el proceso activo, sino las pausas. Hay veces en las que algo pequeño, como ir a un museo y ver una columna jónica, me puede decir algo.

Al envejecer, ya no tienes filtro: puedes decir lo que quieras y no te importa una mierda lo que piense nadie.

Joyce Pensato

n. 1941

Jo Baer

Siempre he admirado a los hombres, y de todos con los que me he casado, con los que he vivido y con los que he salido, he tomado lo que se les diera bien. Se me da bien la carpintería porque he aprendido de ellos. Les he visto y les he hecho preguntas. Se me da bien la geología porque estuve con un geólogo mucho tiempo. Soy buena montañista, y así sucesivamente.

«No se puede tener nada mejor, excepto más dinero».

Jo Baer

Los artistas, al igual que los niños, tienden a vivir ajenos a la vergüenza. *10*

Carl Andre

n. 1935

Joyce Pensato

Hace un par de años celebré una exposición en la Petzel [Gallery], y por aquel entonces me estaba mudando y tenía todos mis trastos. Siempre había querido fastidiar a una galería de lujo, llenarla de basura. Así que llevé todas mis cosas. Pero sobre todo, se trataba de aceptar por fin quién soy, abrazarlo y decir: «Esto es lo que soy; podéis aceptarlo o no». Creo que tienes que haber envejecido para sentirte así, para que no te importe nada. Puedes decir y hacer lo que sea, y no pasa nada. En este momento, me lo estoy pasando de maravilla, ganando un par de dólares, viéndome aceptada por mis compañeros y teniendo la oportunidad de presentarme en diferentes lugares. ¿Qué puede haber mejor que eso?

En realidad, me estoy convirtiendo en lo mejor que hay, que es un artista entre artistas. Sobre todo entre los jóvenes. No se puede tener nada mejor, excepto más dinero.

Jo Baer

Larry Poons

n. 1937

Nuestra mente es una máquina que tiene archivados todos los impulsos que se pueden experimentar. Pongamos el ejemplo de alguien como Turner, o Glenn Gould, el pianista: ¿por qué sobresale a nuestros oídos? ¿Cómo puede ser? ¿Por qué es tan maravilloso y lo demás no nos parece tan maravilloso? Incluso lo que nos deja perplejos puede ser una emoción tan válida como cualquier otra: todo es bueno. Todo sentimiento que experimentemos tiene que ser bueno. Creo que fue Wallace Stevens el que dijo una vez: «Lo extremo debe de ser bueno».

«¿QUÉ SENTIDO TIENE?» ES LA MEJOR PREGUNTA DEL MUNDO, Y LA PEOR.

Richard Wentworth

Notas

1 Sarah Lucas, citada en Sadie Coles, «Situation», revista *POP, número 24*, Primavera/Verano de 2013 2 Lynda Benglis, citada en Micah Hauser, «An Interview with Lynda Benglis, "Heir to Pollock," on Process, Travel and Not Listening to What Other People Say», *Huffington Post*, 25 de marzo 2015 3 Se trata de un antiguo dicho chino. *Véase* Marco Livingstone, «The Road Less Travelled» en Marco Livingstone *et al.*, *David Hockney: A Bigger Picture* (Londres: Royal Academy of Arts, 2012), 25 4 Lucas, «Situation» 5 Francis Bacon, citado en Richard Cork, «A Visit to Bacon's Studio», 4 de octubre de 1971, reimpreso en Richard Cork, *Everything Seemed Possible: Art in the 1970s* (New Haven y Londres: Yale University Press, 2003), 291 6 Damien Hirst, citado en Sean O'Hagan, «Damien Hirst: "I Still Believe Art Is More Powerful than Money"», *The Guardian*, 11 de marzo de 2012 7 Lawrence Weiner, citado en «Lawrence Weiner by Marjorie Welish», *BOMB 54*, Invierno de 1996 8 Tracey Emin, citada en Rachel Cooke, «Tracey Emin: "Where Does that Girl Go? Where Does that Youth Go?"», *The Observer*, 28 de septiembre de 2014 9 Howard Hodgkin, «In the Studio», *Daily Telegraph*, 10 de junio de 2016 10 Carl Andre, citado en Barbara Rose, «Carl Andre», *Interview*, junio/julio de 2013

Detalles de los precios alcanzados en subasta

Carl Andre, *36 Copper Square (36 cuadrados de cobre*, 1968): 2 165 000 $ (2008)

Francis Bacon, *Tres estudios de Lucian Freud* (1969): 142 405 000 $ (2013)

Jo Baer, *Untitled (Sin título*, 1966–1970): 167 000 £ (2015)

Phyllida Barlow, *Sin título Riff, 101* (2016): 25 000 £ (2016)

Lynda Benglis, *Kearny Street Bows and Fans (Pajaritas y abanicos de Kearny Street*, 1985): 245 000 $ (2014)

Louise Bourgeois, *Araña* (1996; vaciado en 1997) — 28 165 000 $ (2015)

Billy Childish, *Man in a Landscape – North Beach San Francisco (Hombre en un paisaje: North Beach, San Francisco*, 2007): 23 750 £ (2013)

Joseph Cornell, *Medici Slot Machine (Tragaperras Médici*, 1943): 7 781 000 $ (2014)

Michael Craig-Martin, *Las meninas I* (2000): 149 000 £ (2016)

Leonardo da Vinci, *Salvator Mundi* (h. 1500): 450 312 500 $ (2017)

Salvador Dalí, *Retrato de Paul Éluard* (1929): 13 481 250 £ (2011)

Willem de Kooning, *Untitled XXV (Sin título XXV*, 1977): 66 327 500 $ (2016)

Marcel Duchamp, *Belle Haleine, Eau De Voilette (Agua de violetas Belle Haleine*, 1921): 8 913 000 € (2009)

Tracey Emin, *My Bed (Mi cama*, 1998): 2 546 500 £ (2014)

Eric Fischl, *Dog Days (Días de perros*, 1983): 1874 500 $ (2009)

Helen Frankenthaler, *Saturn Revisited (Saturno revisitado*, 1964): 2 830 000 $ (2015)

Alberto Giacometti, *L'homme au doigt (El hombre que señala*, 1947): 141 285 000 $ (2015)

Gilbert & George, *To Her Majesty (A su majestad*, 1973): 1889 250 £ (2008)

Philip Guston, *To Fellini (A Fellini*, 1958): 25 883 750 $ (2013)

Maggi Hambling, *George Always I (Siempre George I*, 2007-2008): 23 125 £ (2015)

Ian Hamilton Finlay, *Untitled (Sin título*, sin fecha): 7 500 £ (2012)

Marsden Hartley, *Lighthouse (Faro*, 1915): 6 313 000 $ (2008)

Damien Hirst, *Lullaby Spring (Canción de cuna de primavera*, 2002): 9 652 000 £ (2007)

David Hockney, *Woldgate Woods, 24, 25, and 26 October 2006 (Bosque de Woldgate, 24, 25 y 26 de octubre de 2006*, 2006): 11 712 500 $ (2016)

Howard Hodgkin, *Goodbye to the Bay of Naples (Adiós a la bahía de Nápoles*, 1980-1982): 1 688 750 £ (2017)

Jenny Holzer, *Untitled with Selections from Truisms (Abuse of Power...) (Sin título con selecciones de Perogrulladas [Abuse of poder...]*, 1987): 881 000 $ (2008)

Winslow Homer, *Children on the Beach (Watching the Tide Go Out; Watching the Boats) (Niños en la playa [viendo la marea; viendo los barcos]*, 1873): 4 533 000 $ (2014)

Rachel Howard, *Red Painting (Pintura roja*, 2007): 132 000 $ (2008)

Tess Jaray, *Summer House (Casa de verano*, h. 1965): 3 750 € (2011)

Derek Jarman, *Sightless (Ciego*, 1992): 18 800 £ (2001)

Chantal Joffe, *Self-portrait with Esme (Autorretrato con Esme*, 2008): 49 250 £ (2010)

Allen Jones, *Hatstand, Table and Chair (Sombrerero, mesa y silla*, 1969): 2 169 250 £ (2013)

Anish Kapoor, *Untitled (Sin título*, 2003: 1945 250 £ (2008)

Jeff Koons, *Balloon Dog (Orange) (Perro globo [naranja]*, 1994-2000): 58 405 000 $ (2013)

Michael Landy, *A Commodity Is an Ideology Made Material (Una mercancía es una ideología materializada*, 1998): 23 750 £ (2011)

Sarah Lucas, *Ace in the Hole (Un as en la manga*, 1998): 905 000 $ (2014)

Bruce Nauman, *Henry Moore Bound to Fail, Back View (Henry Moore destinado a fracasar, vista trasera*, 1967): 9 906 000 $ (2001)

Chris Ofili, *The Holy Virgin Mary (La santa Virgen María*, 1996): 2 882 500 £ (2015)

Yoko Ono, *Play It By Trust (Juega con confianza*, 1986-1987): 116 500 $ (2010)

Philippe Parreno, *My Room Is Another Fish Bowl (Mi habitación es otra pecera*, 2015): 516 500 $ (2017)

Joyce Pensato, *Moto Mouth (Cotorra*, 2009): 64 000 € (2015)

Grayson Perry, *I Want to Be an Artist (Quiero ser artista*, 1996): 632 750 £ (2017)

Pablo Picasso, *Las mujeres de Argel (Versión «O»)* (1955): 179 365 000 $ (2015)

Jackson Pollock, *Number 19, 1948 (Número 19, 1948*, 1948): 58 363 750 $ (2013)

Larry Poons, *Little Sangre de Christo (Pequeña sangre de Cristo*, 1964): 1157 000 $ (2014)

Ged Quinn, *Gone to Yours (En lo tuyo*, 2005): 193 250 £ (2011)

Fiona Rae, *Figure 1i (Figura 1i*, 2014): 56 250 £ (2015)

Robert Rauschenberg, *Johanson's Painting (Pintura de Johanson*, 1961): 18 645 000 $ (2015)

Auguste Rodin, *L'Éternel Printemps (La eterna primavera*, 1884): 20 410 000 $ (2016)

James Rosenquist, *Be Beautiful (Ser hermoso*, 1964): 3 301 000 $ (2014)

Dante Gabriel Rossetti, *A Christmas Carol (Villancico*, 1867): 4 562 500 £ (2014)

Dieter Roth (junto con Björn Roth), *Caleidoscope (Caleidoscoio*, sin fecha): 75 000 € (2014)

Jenny Saville, *Shift (Turno*, 1996-1997): 6 813 000 £ (2016)

Richard Serra, *L.A. Cone (Cono angelino*, 1986): 4 267 750 $ (2013)

Conrad Shawcross, *The Nervous System (El sistema nervioso*, 2003): 61 875 £ (2013)

David Shrigley, *Mr Glove (Sr. Guante*, 2001): 4 750 £ (2012)

Luc Tuymans, *Rumour (Rumor*, 2001): 2 699 750 $ (2013)

Vincent van Gogh, *Retrato del doctor Gachet* (1890): 82 500 000 $ (1990)

Giorgio Vasari, *La Pietà* (sin fecha): 574 500 $ (2000)

Mark Wallinger, *Q6* (1994-1995): 65 000 $ (2006)

Andy Warhol, *Silver Car Crash (Double Disaster) (Accidente de automóvil plateado [desastre doble]*, 1963): 105 445 000 $ (2017)

Lawrence Weiner, *Balls of Wood Balls of Iron (Bolas de madera, bolas de hierro*, 1995): 185 000 $ (2015)

Richard Wentworth, *Red Titch (Enano rojo*, 1989): 4 500 £ (1990)

Christopher Wool, *Untitled (Riot) (Sin título [Revuelta]* 1990): 29 930 000 $ (2015)

Índice de citas